L'œuvre *(mattering)*, créée
par Ann Hamilton, n'aurait pu être
réalisée sans l'active collaboration
de Jacques Brochier.
Décédé accidentellement,
nous dédions ce catalogue
à sa mémoire.

26 (détail)

# Ann Hamilton
## Present-Past, 1984–1997

Ce catalogue a été édité
par le Musée d'art contemporain
de Lyon à l'occasion de l'exposition
« Ann Hamilton. Present-Past
1984-1997 »

This catalogue has been published
by the Musée d'art contemporain in
Lyon for the exhibition "Ann Hamilton.
Present-Past 1984-1997".

Lyon, Musée d'art contemporain
26 novembre 1997 - 5 février 1998
26 November 1997 - 5 Febrary 1998

Fabrication/Production
Skira editore, Milan

Conception graphique/Graphic Concept
Marcello Francone

Assistante d'édition/Editing
Anna Albano

Mise en pages/Layout
Sabina Brucoli

La numérotation sous l'iconographie
se réfère au plan et à la liste
des œuvres pp. 132-136

The numbers under the illustrations
refer to the Exhibition Plan and the List
of Works at pages 132-136

First published in Italy in 1998 by
Skira Editore S.p.A.
Palazzo Casati Stampa
via Torino 61, 20123 Milano, Italy

© 1998, © 1999 by Musée d'art
contemporain, Lyon
© 1998, © 1999 by Ann Hamilton
© 1998, © 1999 by Skira editore, Milan

Printed and bound in Italy. First edition

ISBN 88-8118-398-6

Distributed in North America and Latin
America by Abbeville Publishing Group,
22 Cortlandt Street, New York, NY
10007, USA.

# Sommaire/Contents

26 (détail)

# Préface

Depuis quelques temps, en Europe particulièrement, et en France énormément, l'érudit voudrait nous en convaincre, le conservateur nous en persuader, l'analyste le prouver : l'œuvre serait au XX^ème siècle finissant d'abord accaparée par le menu, le petit, l'infime, le banal, l'insignifiant, le rien-du-tout, tout cela institué par défaut au rang de symptômes existentiels, éradiquant le beau, le pathétique, le tragique. L'œuvre serait aussi le jouet et la complice d'imageries racoleuses déversant à flot un mal-être exacerbé identitaire, sexuel et médical. Parole d'ersatz et semi-vérité !

Il y eut toujours des sociologues et des imagiers à la place d'artiste et leurs exégètes, pour porter attention au peu et au secondaire. Parole d'ersatz mais reconnaissons qu'à confondre l'engagement et l'œuvre, l'acte et la forme, le sens et la poétique, et à valoriser le sous-produit (n'est-ce pas là cependant ce à quoi nous convie dans la plus grande innocence et avec l'aimable complicité du citoyen notre chère société technicienne du spectacle ?), reconnaissons donc dans cette confusion que l'on ne peut rien opposer de simple au mot ancien (28 mai 1905) mais d'actualité de Maurice Denis soutenant Sérusier à propos de Matisse : « lorsqu'un gamin écrit merde sur un mur, il traduit un état d'âme, cependant ce n'est pas une œuvre d'art » (Maurice Denis, *Journal*, 1957). Bref, en quittant l'art pour le monde, l'œuvre aurait renié son être ; abandonné sa « géométrie vêtue, ses couleurs, sons et gestes qui habillent des figures » Roger Caillois, *Babel*, 1948).

Et qu'opposer à cela ? Sinon l'art lui-même ! Je dirais en employant un terme hygiénique (*L'Hygiène de la vision*,

Martial Raysse, 1961) que l'œuvre d'Ann Hamilton
y pourvoit proprement. Mais ne pas se méprendre : l'œuvre
d'Ann est synthétique, grosse d'une globalité discrète
et les mots quelquefois défaillent pour le dire. Car cette
œuvre qui veut rendre « l'expérience humaine dans toutes
ses dimensions » (Philippe Grand, 1997) et qui accorde
au langage discursif une part manifeste ne peut être dissociée
de la sensation qui la crée (métaphore, plasticité, kinesthésie,
durée). En ce sens, cette œuvre est archaïque. Car c'est bien
dans la sensation et dans l'intuition que se forme l'œuvre
et c'est dans sa forme qu'elle se vit. Mais c'est surtout
dans l'incroyable légèreté de la manifestation des matières,
matériaux et échelles (Scale) que le charisme naît. L'œuvre
tient dans l'apparente évidence de son incarnation.
Elle ne vaut que par le choix des accessoires et des épisodes,
grâce auxquels les associations diffuses créent la poétique et
conduisent du simple à l'épique, provoquant les circulations.
C'est ce qui fait que l'œuvre d'Ann Hamilton n'est pas
un concept mais un passage : pas un objet mais un fluide.
Ce qui me frappe chez Ann c'est l'extrême simplicité
et l'immanence du propos. D'une part une attention
particulière à l'unique, chaque être, geste, moment,
n'est en rien réitérable, d'autre part chaque unique appartient
à l'espèce qui nous ressemble et nous assemble :
la communauté de nos semblables – un et tous.
Tout cela ne serait cependant que truisme sans la mise en
forme. Car enfin, dire comme je le fais ici sans apprêt, que le
pré-langage, l'animal et l'humain se rencontrent aux confins
des mots et des actes (*[mattering]*, 1997), que le souffle
commande le liquide (*[the capacity of absorption]*, 1988-
1996), que le mur pleure quand la phrase s'échappe dans la
lumière naturelle (*[bounden]*, 1997), que le feu des cierges fait
peau (*[accountings]*, 1992-1997) n'est rien – ou mieux n'est
qu'un panthéisme de bazar. Tout cela n'est rien en effet sans
la force de la forme, l'évidence du matériaux, l'incarnation
physique d'un espace, la fulgurance d'une durée, l'implicite
d'une situation, l'ineffable d'une étendue ou d'un geste,
l'inconscient d'un tracé, l'appel du touché, le grain du son,
le film d'un instant, etc... qui font du visible une œuvre,
et du projet une qualité. « ... La qualité autonome de l'acte
poétique. Il nous rappelle que l'authenticité, que la vérité
dans la littérature, la musique et les arts plastiques
sont indissociables de la forme d'exécution de l'œuvre,

de l'intégrité spécifique de la mise en forme » (George Steiner, *Réelles présences,* 1989).

Ce qui m'importe dans l'œuvre d'Hamilton, c'est qu'elle offre le tout petit, par exemple ces milliers de gestes qu'on ignore, ces pensées qui échappent, ces rêves qu'on oublie, ces mots qu'on bafouille et qui pourtant nous constituent (« Morelli, l'historien de l'art italien, eu l'idée, au XIX^ème siècle de repérer les traits de l'écriture artistique propre au rendu des plus infimes et minuscules détails comme les ongles, les lobes, les oreilles etc... une individualité se révélant précisément dans ce qui lui échappe du processus de création et de mise en forme » (Otto Pächt, *Questions de méthode en histoire de l'art,* 1994). Elle nous donne aussi simultanément l'immense :
la part de l'être, l'instant, le silence... sans emphase.
Plus loin, dans ces pages Jean-Pierre Criqui aborde l'œuvre depuis la théâtralité, Patricia Phillips tente de la saisir du point de vue de l'intemporel et du contingent, tous deux décrivent une expérience sensible. Ann a créé les œuvres, dessiné le parcours, sculpté l'espace, défini les ambiances, écrit l'histoire (story), produit de la synchronie (moment d'équilibre fragile) : 13 ans de passé-présent.
Aujourd'hui seul ce catalogue en témoigne. L'œuvre n'avait pu jusque là véritablement exposer sa densité en ces dimensions, que le musée de Lyon ait contribué à cette entreprise poétique me sied particulièrement. Que l'artiste et les acteurs de la mise en forme soient remerciés.

*Thierry Raspail*

25 (détail)

## Preface

For some time now, especially in Europe and very markedly in France, scholars would have us believe, curators would like to persuade us and critics seek to show us that the work of art, at the end of the 20th century, is primarily monopolized by the tiny, the small, the minute, the banal, the nothing-at-all—categories which have been promoted, for lack of anything else, to the level of existential symptoms, erasing the beautiful, the pathetic and the tragic. The work of art would also appear to be both victim and accomplice of the flood of images touting an unmitigated sense of unease, sexual, medical and of identity itself. Ersatz words and half truths! There have always been sociologists and image-makers willing to take the place of artists and their exponents and to promote the puny and the secondary. Ersatz words; we should however accept that, when confusing the commitment with the work, the act with the form, the meaning with the poetic, and when imitation is being over-valued (isn't this what our beloved technicist "société du spectacle" is being invited to do quite innocently and with the complicity of its citizens?), we should accept that, in this confusion, nothing simple can be opposed to the old but still very topical remark made by Maurice Denis (May 18, 1905), supporting Sérusier against Matisse: "When a child scribbles shit on a wall, he expresses a state of mind, it is not, however, a work of art" (Maurice Denis, *Journal*, 1957). In brief, by abandoning art to enter the world, the work would seem to have negated its being; to have abandoned its "dressed geometry, the colors, sounds and gestures used to dress figures." (Roger Caillois, *Babel*, 1948)

What can be opposed to that, if not art itself? I would like
to say, employing a *hygienic* term (Martial Raysse, *L'Hygiène
de la vision*, 1961), that Ann Hamilton's work manages
to do it *cleanly*. But we must not be misled: Ann's work
is synthetic, pregnant with a discreet globality: thus words
can sometime fail to express this. This work, which tries
to express "the human experience in all its dimensions"
(Philippe Grand, 1997), and which makes extensive use of
discursive language, cannot be dissociated from the feelings
which created it (metaphor, plasticity, kinæsthesis, duration).
In that sense, the work is archaic. For it is indeed in feeling
and intuition that the work is formed and within its form
that it lives, although it is mainly through the incredible
lightness manifested by matter, materials and scales that
its charisma is brought into being. The work exists through
the apparent evidence of its incarnation. If it has value,
it is only through the choice of props and episodes in which
diffuse associations create the poetic and lead from the simple
to the epic, generating cross-currents. This is why Ann
Hamilton's work is not a concept but a passage, not an object
but a fluid.

What strikes me in Ann is the extreme simplicity
and the immanence of what she says. On the one hand,
close attention is given to the unique: each being, gesture
and instant can never be repeated. On the other hand, each
unicity belongs to the species which resembles and assembles
us: the community of our fellow creatures—one and all.
All that would only be a truism without the bringing into
form. For, to say unaffectedly, as I am trying to do here,
that pre-language, the animal and the human meet at the
furthermost borders of words and acts (*[mattering]*, 1997),
that breath masters the liquid (*[the capacity of absorption]*,
1988–1996), that the wall cries when the phrase escapes
into natural light (*[bounden]*, 1997), that the candle flame
produces skin (*[accountings]*, 1992–1997), is nothing more—
or no better—than cheap pantheism. True enough, all this
is nothing without the force of form, the obviousness
of materials, the physical incarnation of space, the flash
of an idea, the implicitness of a situation, the ineffability
of an expanse or a gesture, the unconsciousness of a line,
the call of a touch, the grain of a sound, the film of an
instant, etc., which transform what is visible into a work,
and the project into a quality. "The autonomous quality

of the poetic act. It reminds us that authenticity, truth
in literature, music and plastic arts cannot be dissociated
from the form taken by the work's execution, from
the specific integrity of bringing into form." (George Steiner,
*Real Presences*, 1989)

What matters for me in Hamilton's work is that she offers
the very small, such as the thousands of gestures we ignore,
the thoughts evading us, the dreams we forget, the words
we mumble, everything that actually constitutes us ("During
the nineteenth century, the Italian art historian Morelli had
the idea of noting down the aspects of artistic expression
that belonged to the rendering of the most minute and tiny
details, such as nails, earlobes, ears, etc.; what is individual
reveals itself precisely in what escapes the process of creation
and of bringing into form." (Otto Pächt, *Questions of Method
in Art History*, 1994) It also, and at the same time,
gives us an immensity: what belongs to being, to the instant
and to silence... without any over-emphasis.

Elsewhere in these pages, Jean-Pierre Criqui examines the
work from a theatrical point of view, Patricia Phillips tries
to explain it from the point of view of the intemporal
and the contingent; both describe an experience of the senses.
Ann created the works, drew the itinerary, sculpted the space,
defined the atmospheres, wrote the story, generated
the synchronicities (instants of fragile equilibrium): 13 years
of past-present.

Today, this catalogue is the only witness to this. The work
had never before been able to exhibit its density with these
dimensions; I am particularly pleased that the Musée d'Art
Contemporain de Lyon has contributed to this poetical
endeavor. Our thanks are due to the artist and to all those
who have helped bring it together.

*Thierry Raspail*
Translated by Bernard Hœpffner

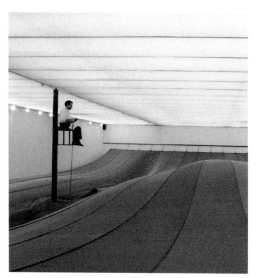

25 (détail)

# La femme aux paons

*Jean-Pierre Criqui*

La scène est le foyer évident des plaisirs pris en commun,
aussi et tout bien réfléchi, la majestueuse ouverture
sur le mystère dont on est au monde pour envisager
la grandeur, cela même que le citoyen, qui en aura idée,
fonde le droit de réclamer à un État,
comme compensation de l'amoindrissement social.
Mallarmé, *Crayonné au théâtre*

Dans un texte aussi brillant que déroutant, Jean Genet
conseillait de rapprocher physiquement, sur un même site,
pratiques funéraires et représentations théâtrales :
« Aux urbanistes futurs, nous demanderons de ménager un
cimetière dans la ville, où l'on continuera d'enfouir les morts,
ou de prévoir un columbarium inquiétant, aux formes
simples mais impérieuses, alors, auprès de lui, en somme dans
son ombre, ou au milieu des tombes, on érigera le théâtre.
On voit où je veux en venir ? Le théâtre sera placé le plus
près possible, dans l'ombre vraiment tutélaire du lieu où
l'on garde les morts ou du seul monument qui les digère[1].»
Gardant à l'esprit cette connivence obscure entre le drame et
l'hommage rendu aux défunts, faut-il s'étonner que le musée
se voie aujourd'hui parfois changé en scène ? Lorsqu'une
artiste telle que Ann Hamilton introduit, par certaines
de ses installations (mais sans doute faudrait-il ici, avec plus
d'à-propos que jamais, recourir au mot de « pièces » dans
toutes les acceptions que le français lui donne), un élément
ouvertement théâtral parmi l'espace et la durée propres à
l'exposition des œuvres communément appelées « plastiques »,
c'est d'abord la comparaison ancestrale – immanquablement

péjorative – entre musée et cimetière qui se trouve placée
sous un éclairage neuf. Car, loin de vouloir rompre avec
la fonction commémorative attachée au musée, et au musée
d'art contemporain aussi bien, qui, même s'il ne se consacre
qu'aux productions d'artistes encore en activité, n'en demeure
pas moins l'héritier d'une typologie comme d'une tradition,
le geste de Ann Hamilton vient au contraire commenter
et transformer ce qui colore toute institution muséale
d'un parfum plus ou moins prononcé de « case des ancêtres »
ou de « culte des grands disparus » : commentaire d'une
dimension rituelle qu'il explicite en la redoublant au sein
de l'œuvre ; transformation de l'immutabilité des apparences
par le recours à des acteurs vivants dont la présence
et le jeu ne sont en rien ponctuels, mais s'inscrivent
en une temporalité identique, du moins aux yeux
des visiteurs, à celle des objets généralement disposés là.
Considérez *(mattering)*, créée spécialement pour l'exposition
au Musée d'art contemporain de Lyon et qui en occupe la
plus large salle. Sous l'immense dais de soie orangée qui flotte
en ondulant au-dessus de sa tête, l'obligeant selon les cas à se
courber afin de ne pas être happé par cette vague qui projette
sur le sol une lueur roussâtre, le spectateur constate tout
d'abord qu'il partage l'aire de vie de cinq paons, qui
déambulent le long des murs entre perchoirs et mangeoires.
De discrets haut-parleurs diffusent l'enregistrement
de ce qui semble des vocalises, de ces exercices qu'exécutent
les chanteurs pour se chauffer la voix. Un poteau de bois est
dressé en un point et s'élève par-delà le vélum, percé à cette
fin d'une ouverture circulaire. Si l'on s'avance sous celle-ci,
on aperçoit alors un acteur assis sur un siège en haut du mât
et qui s'emploie à enrouler autour de l'une de ses mains
un ruban enduit d'encre bleue, du type de ceux qui servaient
aux machines à écrire, qu'il fait monter jusqu'à lui depuis un
trou dans le sol (d'où la bobine que vous avez vue ou verrez
dans l'une des salles de l'étage inférieur, et cette ligne qui
s'envole à travers le plafond de cette dernière). Lorsqu'il
a formé une sorte de moufle à l'aide du ruban, l'acteur
le sectionne et se débarrasse de sa pelote en la laissant tomber
à terre. Puis il reprend sa besogne.
Tout ici concourt à faire passer entre les murs du musée
l'écho d'un état originaire du théâtre : métamorphose de
l'architecture, qui se change en une tente – c'est le premier
sens de la *skênê* grecque – battue par les vents ; présence

animale, qui rappelle les liens unissant origine de la tragédie et sacrifice expiatoire ; usage de la musique, et singulièrement du chant dont Aristote faisait l'une des parties constitutives de la tragédie ; recours à un acteur en qui se conjuguent les motifs de la proximité et de la distance. Et l'on pourrait presque à loisir accumuler d'autres traits : restes d'une lointaine composante prophétique (les petits paquets de ruban encreur lancés à nos pieds comme autant d'oracles énigmatiques), goût pour les machines et la machinerie (le dispositif doté d'un moteur qui meut le ciel de tissu)... À telle enseigne qu'il devient difficile de ne pas voir là une manière de manifeste, qui prendrait à rebours le versant « néo-laocoonien » de l'esthétique moderne pour renouer avec cet idéal de rapprochement et de coopération entre les arts que Nietzsche – en désignant au passage la parenté avec le culte des dieux, fût-ce sous sa forme la plus dévoyée ou la plus atténuée – appelait de ses vœux à l'époque de *L'Origine de la tragédie* : « Nous sommes malheureusement habitués à jouir des arts dans l'isolement, ce qui se manifeste en sa sottise la plus crue par les galeries de peinture et ce qu'on appelle concert. Dans cette triste aberration moderne des arts isolés manque toute organisation qui cultive et développe les arts comme art total. Les dernières manifestations de cette espèce ont peut-être été les grands *trionfi* italiens, et dans le présent le drame musical ancien n'a qu'un pâle analogon dans la réunion des arts qu'opère le rite de l'Église catholique[2]. » Sur le mode d'« une image de rêve analogique[3] », *(mattering)*, empruntant les voies du théâtre, organise le retour au musée de l'instance de la *représentation*. Instance sans commune mesure avec la simple reproduction, et qui concerne le lieu dans lequel elle prend place, mais tout autant ses visiteurs[4]. Qu'advient-il en effet du spectateur lorsqu'il se trouve ainsi incorporé à l'œuvre ? Endosse-t-il le rôle de figurant ou d'acteur, compose-t-il à part égale avec les autres spectateurs, les paons et l'individu juché au-dessus de la houle, un personnage de ce spectacle mi-réglé, mi-improvisé ? Et surtout, qu'y a-t-il à voir, que faut-il regarder de cette représentation fluctuante et privée de centre, sans point focal sur lequel concentrer l'attention ?
Qu'est-ce qui importe vraiment (penser au titre de la pièce) ? Plus qu'aucune autre, l'expérience dramatisée par Ann Hamilton est sans doute celle de l'accès à la parole, ou de sa reconquête – en bref, des limites du langage.

J'entre sur la scène de *(mattering)* et me voici pris dans la fiction de l'œuvre, plus tout à fait simple public mais pas encore pleinement *dramatis persona :* à moi d'inventer mon texte si je désire agir en être parlant, et il est frappant de constater combien se pose alors la question de l'interpellation de ceux qui partagent ma situation. Entendez par là qu'il apparaît soudain très difficile, voire inconcevable, de ne pas s'adresser à qui concourt aussi à cette distribution fortuite. Nécessité du verbe qui constituerait en creux la matière *(matter)* d'un tel agencement, à l'image des mots non imprimés par ce ruban qui ne fait que tacher la peau de son manipulateur (plus bas, la salle d'où il émerge abrite les deux grands rideaux circulaires et motorisés de *(bearings),* qui se pavanent en tournant sur eux-mêmes, figures quelque peu hystériques de l'indifférence et du contentement de soi). Ailleurs dans l'exposition, on rencontrera des livres dont la substance a été brûlée ligne à ligne, ou occultée par de petits cailloux collés à même la page, ou bien encore découpée en bandelettes et amassée en boules de papier indéchiffrables – longs fils de phrases semblables à celui que l'artiste, ou plutôt son ombre, dévide de sa bouche à perpétuité dans l'une des projections de *(salic).* Sans épuiser en rien ce registre, il faut aussi mentionner *(aleph),* une vidéo montrée sur un minuscule écran encastré dans le mur. On peut y voir en gros plan une bouche ouverte (celle de Hamilton) dans laquelle roulent des billes qui s'entrechoquent en produisant un murmure informe. Stade inchoatif du langage ou gymnastique de rhéteur, la parabole – c'est le même mot que « parole » – conserve son efficace : « Seule la parole nous met en contact avec les choses muettes. La nature et les animaux sont toujours déjà prisonniers d'une langue, ils ne cessent de parler et de répondre à des signes, même en se taisant ; l'homme seul parvient à interrompre, dans la parole, la langue infinie de la nature et à se poser un instant face aux choses muettes. La rose informulée, l'idée de la rose n'existe que pour l'homme[5]. »

Que dire du spectateur postulé par *(mattering)* ? Je ferai l'hypothèse que l'œuvre met précisément en scène l'avènement de celui-ci en tant qu'auteur d'un commentaire. Dès l'abord elle se présente comme un puzzle épars, éventuellement sans image maîtresse à recréer, mais il apparaît très vite que nous ne nous trouvons pas dans ce cas en position extérieure par rapport à un dispositif qu'il nous

incomberait de reconstituer, ou dont il faudrait élaborer
le sens à partir d'un ensemble clos d'éléments donnés.
Nous sommes en réalité le fragment manquant du puzzle,
et celui-ci commence de s'agencer, de se compléter, dès lors
que nous prenons conscience de cette évidence. S'ensuit un
double mouvement : englobés dans le réseau figuratif imaginé
par l'artiste, nous lançons, sur la base de cette figuration
*in vivo*, l'engrenage de ses significations ; en retour, par une
véritable opération de maïeutique, c'est en quelque sorte
la pièce elle-même qui nous aura permis d'atteindre au plein
statut de spectateur, de sujet émetteur d'une parole rendant
compte à la fois des apparences qui s'offrent à lui et de sa
situation parmi celles-ci. L'image du souffle et de ses capacités
fécondantes, matérialisée sous l'espèce de ce voile qui s'enfle
et nous berce, est donc bien appropriée à la façon dont
les mots nous sont ici insufflés : *(mattering)* est une œuvre
*anémophile*, ainsi qu'il se dit des plantes dont les fleurs
se prêtent à l'entraînement du pollen par le vent.
Devant une telle implication du spectateur, devant cette
forme de réquisition d'office et de mise en demeure
de participer activement à l'élaboration de ce qui nous est
proposé, on ne pense pas seulement à une sorte de théâtre
ouvert abolissant les frontières entre public et spectacle[6], mais
aussi à divers artistes contemporains comme Bruce Nauman
ou Dan Graham dont l'effort a souvent consisté à établir une
activation réciproque de l'œuvre et de son « occupant »
(le mot de « regardeur », avec tout ce qu'il connote de pure
contemplation, ne suffisant évidemment plus pour ce qui est
alors en jeu). Le modèle historique – et pictural – de
semblables dispositifs doit être cherché du côté de ces
tableaux fameux fondés sur une interpellation explicite
du spectateur et de l'espace qui est le sien, sur une captation
du monde dont l'effet excède le domaine de l'imitation.
*Les Ménines, Un bar aux Folies-Bergère* opèrent ainsi
et s'inscrivent en l'esprit de chacun comme des moments
exceptionnels de l'expérience. La *Madonna del Parto*,
la fresque – ou plutôt ce qu'il en reste – peinte par Piero della
Francesca à Monterchi, aux abords de sa ville natale, offre
l'occasion d'une saisie réflexive du sujet dont les répercussions
sont d'une ampleur sans doute encore supérieure.
Dans un livre tout entier consacré à cette sublime ruine,
Hubert Damisch, remettant ses pas dans ceux de Freud
et de son étude sur Léonard, a suggéré que Piero permettait

là un renversement des termes du travail d'interprétation :
« En fait, tout se passe comme si, par un basculement
analogue à celui imposé au dispositif perspectif, la fiction
voulait ici que l'œuvre en vienne, sinon à assumer la fonction
qui est celle de l'analyste, du moins à en occuper la place,
le spectateur (s'agirait-il d'un dévot) étant appelé à faire pour
son propre compte l'épreuve d'un travail qui ne trouvera sa
justification qu'au moment où la construction, quelque part,
aura touché juste, l'effet étant à la mesure de l'artifice dont
il procède. Quelque part, c'est-à-dire là où il le faut : dans
l'inconscient, chacun tenant sa partie sur la scène qui est la
sienne, ainsi qu'il en va dans le travail analytique. Ce que l'on
doit retenir de Freud, en l'espèce, est cette idée semble-t-il
paradoxale d'une *double scène* qui ferait, là comme ici,
le ressort de l'analyse[7]. »
Renversement, scènes parallèles ou réversion des places
habituellement assignées : le tour – le *trope*, pour reprendre
un mot dont elle a usé dans plusieurs de ses titres – apparaît
de nombreuses fois chez Ann Hamilton. Par delà le sentiment
de désorientation qui en découle, c'est bien l'idée d'un travail
en cours de l'œuvre elle-même qui prend corps, qui acquiert
une présence faisant écho à la nôtre. On assiste à cela
par exemple avec *(reserve)*, dont les dimensions réduites
ne facilitent en rien l'appréhension. Il s'agit d'un pupitre
d'écolier à l'ancienne, et qui a de toute évidence longtemps
servi. La partie centrale de son plateau est recouverte d'un
rectangle de drap beige sous lequel semblent s'agiter des
formes lumineuses. On soulève le tissu comme on écarterait
de la main un rideau, et l'on découvre un écran inséré dans
le bois, qui nous confronte au spectacle d'une main en train
de tracer des boucles sur une plaque de verre au moyen d'une
pointe (dans un second temps, le film revenant pour ainsi
dire sur lui-même, cette main effacera, en un mouvement
exactement inverse, ce qu'elle avait fait apparaître). L'image
baigne dans une lueur bleutée, les lignes gravées les unes par-
dessus les autres sont d'un blanc de neige intense. Le bruit
du verre incisé fait office d'accompagnement sonore.
Par la manière dont cela a été filmé (qui n'est pas sans
rappeler le célèbre reportage de Hans Namuth sur Pollock),
le spectateur est comme placé en-dessous de la surface
d'inscription, cela bien que, debout devant le pupitre,
il surplombe en même temps l'écran avec lequel cette surface
est identifiée. Coïncidence de la plongée (de notre regard)

et de la contre-plongée (de la caméra), instauration d'une symétrie de part et d'autre du plan et de la scène de l'écriture : rarement une œuvre aura suscité aussi fortement, et avec pareille économie, cette impression d'un prolongement du côté du spectateur.

Il est intéressant de constater qu'une expérience approchante nous est proposée par Ann Hamilton avec une pièce d'aspect très différent. Je veux parler de cette imposante paroi de 22 mètres de long et 5 mètres de haut qui compose l'une des deux moitiés de *(bounden)*, que l'artiste a aussi conçue spécialement pour son exposition de Lyon (l'autre moitié étant faite de neuf grands voilages brodés d'un texte ininterrompu et difficilement déchiffrable). Face à cette étendue blanche, il est aisé de ne rien voir. Un œil attentif repérera cependant une légère luisance de la surface, ou encore ce trait d'humidité marquant la jonction avec le sol. Assez, en tout cas, pour se livrer à un examen plus minutieux et découvrir que le mur est percé d'un bout à l'autre de centaines d'infimes ouvertures par lesquelles perlent autant de gouttelettes d'eau. Là encore, cette trace d'une activité au-delà du plan a pour effet de latéraliser le champ de l'œuvre et d'induire un retour potentiel de celle-ci sur le spectateur – un échange de rôles, si l'on veut, dans la mesure où il n'est pas interdit de déceler également dans *(bounden)*, retourné comme un gant, le cliché sentimental des pleurs que les âmes sensibles versent à l'occasion devant les ouvrages de l'art. Dans un registre un peu plus corsé, on peut évoquer de nouveau Jean Genet et son unique opus cinématographique, *Un chant d'amour* (1950), où le motif du mur, autour duquel s'articule entièrement le film, est exploité selon une logique similaire (images mémorables de la fumée de cigarette que les deux détenus se passent d'une bouche à l'autre par une paille glissée dans un trou de la muraille séparant leurs cellules)[8]. Cela, ne serait-ce qu'à la seule fin d'insinuer, en guise de conclusion provisoire, que la scène construite par Ann Hamilton possède aussi une indéniable dimension érotique.

[1] Jean Genet, « L'Étrange mot d'... » [1967], *Œuvres complètes*, tome IV, Gallimard, Paris, 1968, pp. 9-10.
[2] Fragment posthume (hiver 1869-1870 - printemps 1870), dans l'édition Colli-Montinari de *La Naissance de la tragédie*, *Œuvres philosophiques complètes*, tome I, trad. par M. Haar, Ph. Lacoue-Labarthe et J.-L. Nancy, Gallimard, Paris, 1977, p. 197.
[3] *La Naissance de la tragédie*, 2, *Ibid.*, p. 46.
[4] Voir la description que donne Pierre Legendre du double travail de l'*instance* :

« D'une part, instance désigne une façon de se tenir constamment présent, ce qui tient sans relâche quelqu'un, le serre de près, et peut-être même constitue une menace. D'autre part, instance comporte aussi le sens de demande insistante, qui exige satisfaction ou simplement se trouve fondée à s'exprimer ou s'adresser à un certain lieu ; de là aussi l'idée même de ce lieu, l'instance comme élément d'une différenciation topique » (*Dieu au miroir. Étude sur l'institution des images*, Fayard, Paris, 1994, p. 42).

[5] Giorgio Agamben, « Idée du langage I », *Idée de la prose*, trad. par G. Macé, Christian Bourgois, Paris, 1988, p. 102.

[6] C'est notamment Artaud qui vient spontanément à l'esprit concernant cette tentative d'abolition : « Nous supprimons la scène et la salle qui sont remplacées par une sorte de lieu unique, sans cloisonnement, ni barrière d'aucune sorte, et qui deviendra le théâtre même de l'action. Une communication directe sera rétablie enre le spectateur et le spectacle, entre l'acteur et le spectateur, du fait que le spectateur placé au milieu de l'action est enveloppé et sillonné par elle. Cet enveloppement provient de la configuration même de la salle » (*Le Théâtre et son double* [1938], *Œuvres complètes*, tome IV, Gallimard, Paris, 1964, p. 114-115).

[7] Hubert Damisch, *Un souvenir d'enfance par Piero della Francesca*, Seuil, Paris, 1997, pp. 171-172. Qu'il s'agisse de la représentation classique ou de l'architecture moderne, Damisch a recouru à de nombreuses reprises et de façon approfondie à la notion de « scène » : voir notamment *L'Origine de la perspective* (Flammarion, Paris, 1987) et *Skyline. La ville Narcisse* (Seuil, Paris, 1996).

[8] Voir Jane Giles, *Un Chant d'amour. Le cinéma de Jean Genet*, Macula, Paris, 1993, et plus particulièrement, sur le thème du mur, le texte de Philippe-Alain Michaud, « Champs d'amour », publié en appendice, pp. 91-110.

# The Peacock Woman

*Jean-Pierre Criqui*

La scène est le foyer évident des plaisirs pris en commun,
aussi et tout bien réfléchi, la majestueuse ouverture
sur le mystère dont on est au monde pour envisager
la grandeur, cela même que le citoyen, qui en aura idée,
fonde le droit de réclamer à un État, comme compensation
de l'amoindrissement social.
Mallarmé, *Crayonné au théâtre*[1]

In a text as brilliant as it is unsettling, Jean Genet suggested
that funerary practices and theatrical performances be brought
together physically on the same site: "We shall ask the town
planners of the future to make room for a cemetery in the
town itself where we shall continue to inter the dead, or to
plan some disquieting columbarium of simple but striking
design. And there, just close by, basically in its shadow or
among the graves, is where the theater is to be built. Do I
make my point plain? The theater is to be as close as possible,
truly within the empowering reach of the place which keeps
the dead or of the only monument that digests them."[2]
It is hardly surprising then, bearing in mind this covert
connivance between drama and our homage to the deceased,
that today's museum should at times find itself turned into a
stage. When an artist like Ann Hamilton introduces an
overtly theatrical element to the space and time span specific
to the exhibition of works habitually known as "plastic"
through certain of her installations (but perhaps it would be
more appropriate to use the term "play" in all the senses
of the word), it is primarily the age-old—and inevitably
derogatory—comparison between museum and cemetery that

is presented in a new light. For, far from breaking with the commemorative function attached to the museum—and the contemporary art museum is of course no exception, for all that it focuses on the output of still living artists, it has inherited a given typology and a tradition—, Ann Hamilton's stand is on the contrary a commentary on and a transformation of those aspects that make every museum-like institution to a greater or lesser extent reminiscent of "ancestor worship" or of "monuments to the great and worthy dead." It comments on a ritualistic dimension that is made explicit by repetition within the work. It transforms the unchangingness of appearances by using live actors whose presence and acting are not limited to set pieces but overlap, at least from the visitors' viewpoint, with the time frame of the objects generally disposed there.

Take (mattering), created specifically for the exhibition at the Musée d'art contemporain in Lyon where it takes up the largest room. The spectator, forced at times to duck to avoid being caught up in the folds of the immense canopy of orange-colored silk that billows in waves above his head and casts a russet light on the ground, is struck first by the fact that he or she has entered the home of five peacocks that strut around the walls as they move from perch to feed bowl. Discretely placed loudspeakers play a recording of what sounds like the exercises used by singers to get their voices in trim. Then there is a wooden pole rising up through a circular opening in the awning. Moving forward, you sight a person seated at the top of this mast, busy wrapping around one hand a ribbon of blue ink, like those used on old typewriters, that he pulls up through a hole in the ground (hence the reel you have seen or will be seeing in one of the rooms downstairs with the line of ribbon rising up and through the ceiling). Once his hand is completely swaddled, the sitter snaps off the ribbon and tugs off the bundle which falls to the ground. Only to begin all over again.

Everything contrives to bring to within the museum walls the echo of a state originating in theater: the metamorphosis of the architecture, transformed into a wind-buffeted tent—tent being the original meaning of the Greek *skênê*; the animal presence, a reminder of the link between the birth of tragedy and sacrificial offerings; the use of music and especially of song that Aristotle considered a constituent part of tragedy; an actor in whom are entwined the themes of proximity and

distance. And one could continue citing other features almost endlessly: the remnants of a harking back to prophecy (the little bundles of inking ribbon tossed at our feet like so many enigmatic oracles), a taste for machines and machinery (the motorized device that moves the sky of cloth)... So much so that it is difficult not to see in all this a kind of manifesto that runs counter to the "neo-laocoonian" leanings of modern aesthetics and reverts to the ideal of a rapprochement and cooperation between the arts that Nietzsche advocated at the time of writing *The Birth of Tragedy*—indicating in passing the kinship, no matter how adulterated or diluted, with the cult of the gods: "Sadly we are used to enjoying each art form in isolation, as exemplified in its most glaring folly in art galleries and what are known as concerts. This sorry modern aberration of arts in isolation lacks any order capable of nurturing and developing arts as a complete art form. The great Italian *trionfi* were perhaps the last manifestations of this type and in the present the musical drama of ancient times has but a pale analogon in the reunion of arts brought about by the rites of the Catholic Church[3] ." Working as a "symbolic dream-image,"[4] *(mattering)*, through theater, organizes the instance of representation's return to the museum. This is an instance of a completely different order to mere reproduction. It affects the place of its occurrence, but also equally its visitors.[5] For what happens to the spectator thus incorporated into the work? Does he or she take on the role of character or actor, does he or she figure together with the other spectators, with the peacocks and the person perched high above the swell, in this half-metred, half-improvised performance? And above all, what is there to see, what should we be looking out for in this center-less, fluctuating representation, devoid of a focal point to capture attention? What really matters (cf the title of the piece)? The experience dramatized by Ann Hamilton, more than any other, is probably that of acceding to or winning back access to speech, in short, an experience of the limits of language. No sooner do I walk onto the stage of *(mattering)* than I am caught up in the work's fiction. I am no longer mere audience nor am I yet fully a *dramatis persona*: it is up to me to invent my own text if I want to act as a speaking being, and in so doing one is struck by how much it matters to appeal directly to those who share one's situation. Meaning that it suddenly seems hard, inconceivable even, not to address oneself to the

other players involved in this chance cast. From which we see the necessity of the word that forms in a way the inlay of *matter* for such a setting, akin to the words unprinted by the ribbon that leaves its mark only on the skin of the actor handling it (the room below from which the ribbon emerges houses two circular, motorized bearing curtains proudly parading inwards upon themselves, somewhat hysterical figures of indifference and self-containment). Elsewhere in the exhibition one comes across books whose substance has been burnt out line by line, or obscured by little pebbles stuck directly onto the page, or else cut up into strips and wound into indecipherable balls of paper—long strings of sentences like the one which the artist, or rather her shadow, constantly unravels from her mouth in one of the projections of *(salic)*. Without exhausting this register, mention should also be made of *(aleph)*, a video shown on a minute screen set into the wall. It shows a close-up shot of an open mouth (Ann Hamilton's) full of marbles that make a mumbling sound as they bump against each other. The parable—from parabola that also has the meaning of discourse—, whether an inchoative stage of language or oratory gymnastics, works just as well: "Only speech brings us into contact with dumb things. Nature and animals are always already prisoners of a language, they speak and answer signs ceaselessly, even in their silence; man alone manages, in speech, to interrupt the infinite language of nature and to confront for a while dumb things. The unformulated rose, the idea of the rose exists for man only."[6]

And what of the spectator postulated by *(mattering)*? My hypothesis is that the work stages precisely the latter's appearance as the author of a commentary. From the start it looks like a scattered puzzle, perhaps without even a master image to be recreated, but it soon transpires that in this instance we are not on the outside of an arrangement that we are supposed to recompose or the sense of which we are to devine from a confined set of given elements. In fact, we are the missing piece in the puzzle and the puzzle begins to fall into place, to come together as soon as we have grasped that self-evident fact. What ensues is a two-fold movement: encompassed in the figurative mesh imagined by the artist, working from this *in vivo* figuration, we set in motion the concatenation of its meanings; in return, in a veritable operation of maieutics it is the work itself that bestows upon

us the full status of spectator, of discourse-emitting subject accounting for both the appearances laid out before him or her and his or her situation therein. Hence, the image of breath and its life-giving properties, materialized in the form of the rocking and swelling of the sail-like canopy does indeed fit in well with the way words are breathed to us here. *(mattering)* is an *anemophilic* work, akin to those plants whose flowers open up for their pollen to be borne away by the wind. This involvement of the spectator, summarily commandeered, requisitioned to participate actively in the elaboration of what is displayed, brings to mind not only a kind of open theater in which the boundaries between the audience and the play are blurred,[7] but also various contemporary artists such as Bruce Nauman or Dan Graham whose endeavors have often consisted in establishing a mutual activation between the work and its "occupier" (the word "viewer" with its connotation of mere contemplation being of course inadequate for what is involved). The historical—and pictorial—model for such arrangements is to be found in those celebrated pictures based on an explicit challenge to the viewer and his own space, a taking possession of the world, the effect of which goes well beyond the realm of imitation. It is thus that *Las Meninas, Un Bar aux Folies-Bergère* function, remaining embedded in the mind of each of us as outstanding moments of experience. The *Madonna del Parto*, the fresco, or rather what is left of it, painted by Piero della Francesca at Monterchi, close to his home town, entertains a reflexive understanding of the subject whose repercussions are probably of even greater magnitude. In a book devoted entirely to this magnificent ruin, Hubert Damisch, following in the steps of Freud and his study of Leonardo da Vinci, contends that Piero's work allows a reversal of the terms of the interpretive task: "In fact, it is as though, in a shift similar to that imposed on the contrivance of perspective, the fiction implies that the work manages, if not to take on the function of the analyst, at least to occupy his place, the spectator (maybe a devotee) being expected to accomplish on his own behalf the labor of work that acquires its justification only when the construction at some point rings true, the effect being commensurate with the artifice from which it proceeds. At some point, meaning the right point: in the unconscious, each of us playing his own part on the stage, as is the case in analysis. In this instance, Freud's contribution is the supposedly paradoxical

idea of a *two-fold stage* seen in both cases as underpinning analysis."[8] Reversal, parallel stages or the upsetting of the usual order of things: the turn of phrase—the *trope*—to quote a term often used in her titles—occurs frequently in Ann Hamilton's work. Over and beyond the ensuing sense of disorientation is the sense of a process at work within the work itself that takes shape, takes on a presence that echoes our own. This can be seen in, for instance, *(reserve)*, the reduced dimensions of which in no way make it any easier to apprehend. It consists of an old-fashioned school desk, clearly well-used. The middle of the desk is covered with a rectangle of beige cloth beneath which luminous shapes seem to be moving. The fabric can be lifted up, like the pushing aside of a curtain, to reveal below a screen set into the wood. The screen shows us the scene of a hand drawing loops on a glass plate with a stylus (subsequently, the film more or less doubles back on itself, to show the same hand, making exactly the same movements in reverse, erasing what it had initially set out). The image is bathed in a bluish light, the criss-crossing lines are of a dazzling snowy white. The cutting noise on the glass is all there is by way of background sound. Because of the way it has been filmed (reminiscent of Hans Namuth's documentary on Pollock), it is as though the spectator were looking up from beneath the inscribed surface, although, standing in front of the desk, he or she also looks down upon the screen with which this surface is identified. The downward gaze (us looking down) and the upward view (of the camera) coincide, creating a symmetry on both sides of the plane and of the stage on which the writing is played out. Few works can have summoned up so powerfully and with such economy of means the impression of an extending outwards to the spectator's side. It is interesting to note that Ann Hamilton proposes a similar experience in a piece quite different in appearance. I am referring to the striking 22-meter long and 5-meter high wall that makes up one of the two halves of *(bounden)* and which the artist also designed specifically for her Lyon exhibition (the other half consisting of nine vast gauze curtains embroidered with a never-ending, barely decipherable text). Confronted with this expanse of white one can easily miss things. But a closer look will detect a slight sheen on the surface or a wetness where the wall meets the ground. Reason enough to pursue matters and discover that the wall is covered from end to end with

hundreds of minute openings with a water droplet bubbling from each. Here too, this trace of an activity from beyond the flat surface has the effect of a sideways shifting in the work's scope and its potential feedback of work to spectator—a role switching, if you will, there being some grounds for seeing in *(bounden)*, turned inside out, the sentimental cliché of the tears shed by sensitive souls when presented with art works. In a slightly more earthy vein, Jean Genet comes again to mind and his only cinematographic opus *Un chant d'amour* (1950), in which he uses the theme of the wall, central to the entire film, in a similar logic (thinking of the unforgettable images of the cigarette smoke the two prisoners blow into each other's mouths through a straw inserted in a hole in the wall between their two cells).[9] I say this, if only to insinuate by way of a provisional conclusion, that the stage constructed by Ann Hamilton has also an undeniable erotic dimension.

[1] "The stage is the obvious seat of pleasures partaken together, and also, after all due consideration, the majestic opening onto that mystery, the greatness of which we are on earth to behold, on which the citizen, to whom it should occur, may base his right to make demands of a State, as compensation for social belittlement."

[2] Jean Genet, L'Etrange mot d'... (1967), *Œuvres complètes*, tome IV, Gallimard, Paris, 1968, pp. 9–10.

[3] Posthumous fragment (winter 1869–1870 - spring 1870), from the French Colli-Montanari edition of *The Birth of Tragedy*, *La naissance de la tragédie*, *Œuvres philosophiques complètes*, vol. I, Gallimard, Paris, 1977, p.197.

[4] *La naissance de la tragédie*, 2, *ibid.*, p. 46.

[5] Cf. Pierre Legendre's description of the dual workings of the *instance*: "On the one hand, instance designates a way of being constantly present, an unremitting holding on to someone, a clasping tight that may even be a threat. On the other hand, instance also entails the sense of insistence, demanding satisfaction or merely being entitled to express or address a demand to authority in certain places; hence also this idea of place, instance as a feature of topical differentiation" (*Dieu au miroir. Etude sur l'institution des images*, Fayard, Paris, 1994, p. 42).

[6] Giorgio Agamben, Idée du langage, I, *Idée de la prose*, Christian Bourgois, Paris, 1988, p. 102.

[7] Regarding this attempt to abolish such boundaries, Artaud springs immediately to mind: "We do away with the stage and the auditorium. They are replaced by a kind of single space, with no divisions or barriers of any sort, and this becomes the very theater of the action. Direct communication is to be restored between the spectator and the spectacle, between the actor and the spectator, because the spectator placed at the center of the action is enveloped and caught up within it. This enveloping arises from the very layout of the setting" (*Le Théâtre et son double* (1938), *Œuvres complètes*, vol. 4, Gallimard, Paris, 1964, pp. 114–115).

[8] Hubert Damisch, *Un souvenir d'enfance par Piero della Francesca*, Seuil, Paris, 1997, pp. 171–172. Whether relating to classical representation or modern architecture, Damisch has on many occasions and in great depth resorted to the notion of "stage," in particular cf. *L'Origine de la perspective* (Flammarion, Paris, 1987) and *Skyline, La ville Narcisse* (Seuil, Paris, 1996).

[9] Cf. Jane Giles, *Un chant d'amour. Le cinéma de Jean Genet*, Macula, Paris, 1993, and more particularly on the theme of the wall, the text by Philippe-Alain Michaud, *Champs d'amour*, published as an appendix, pp. 91–110.

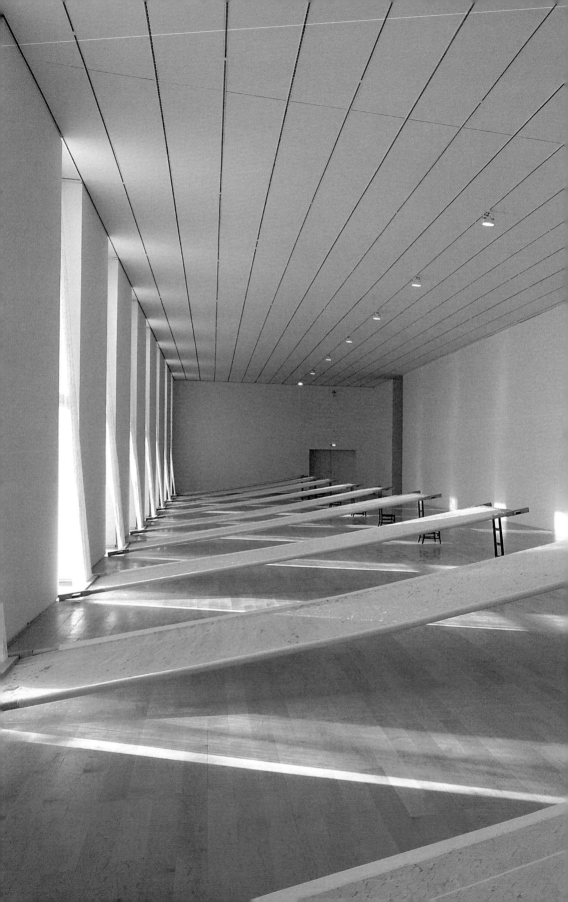

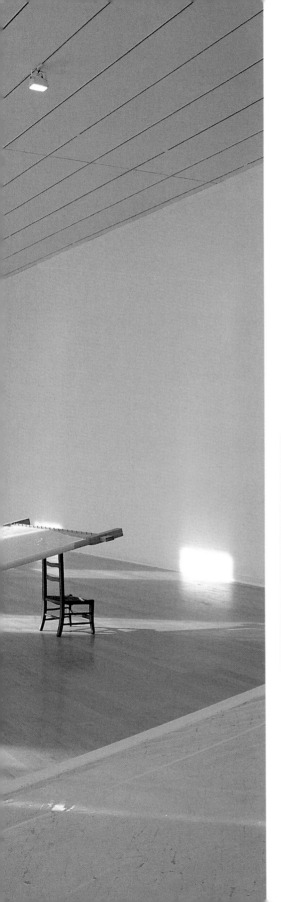

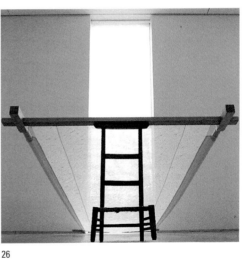

26

26

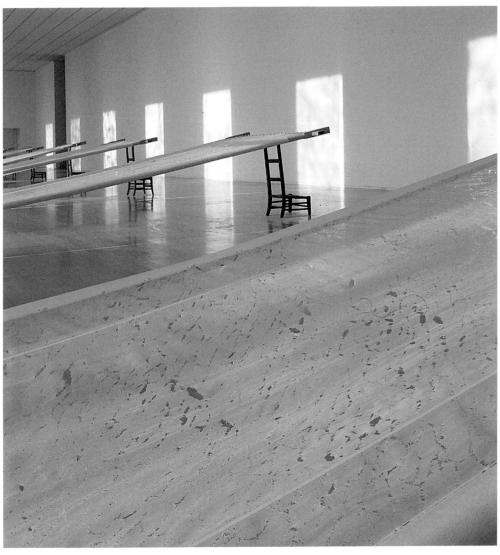

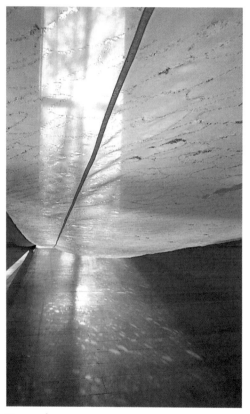

26

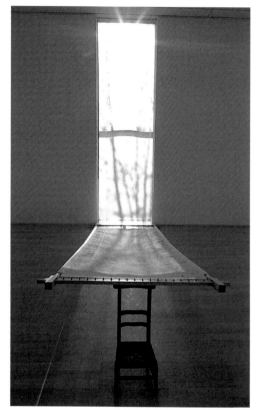

26

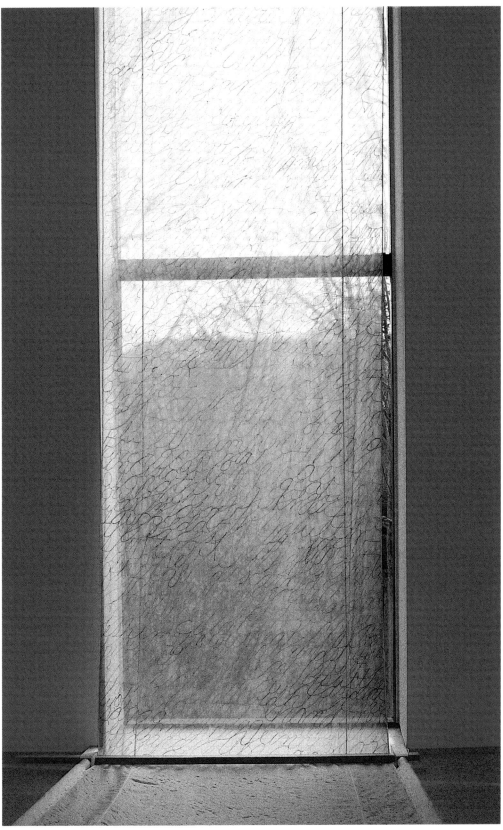

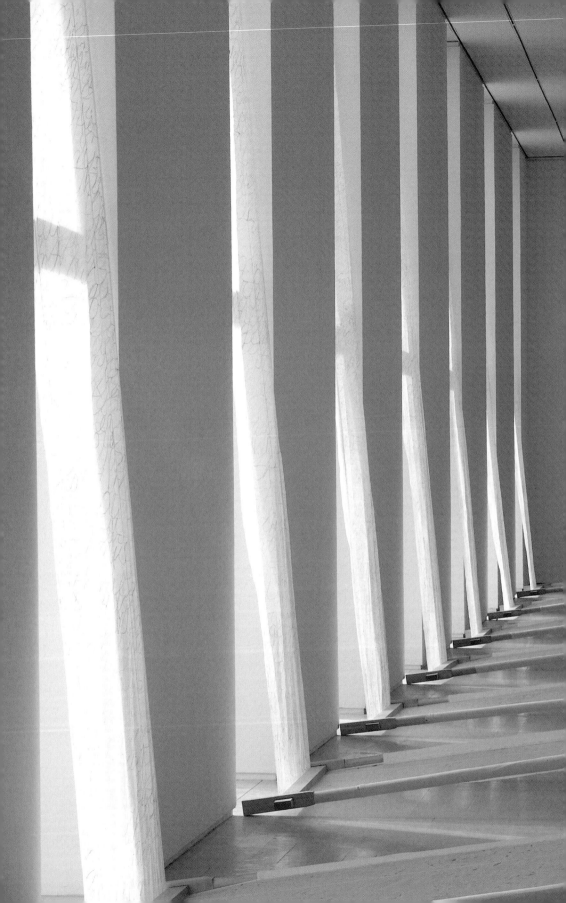

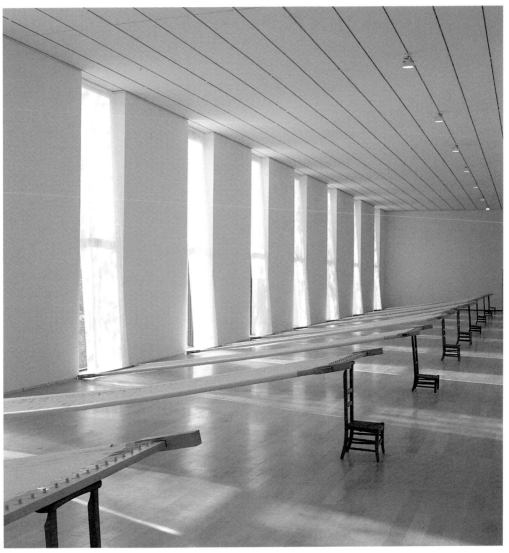

26

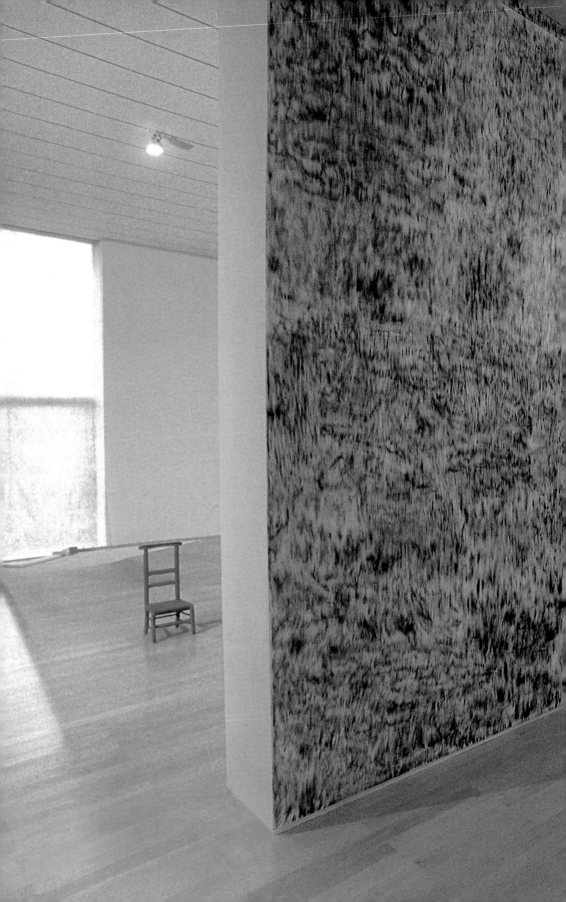

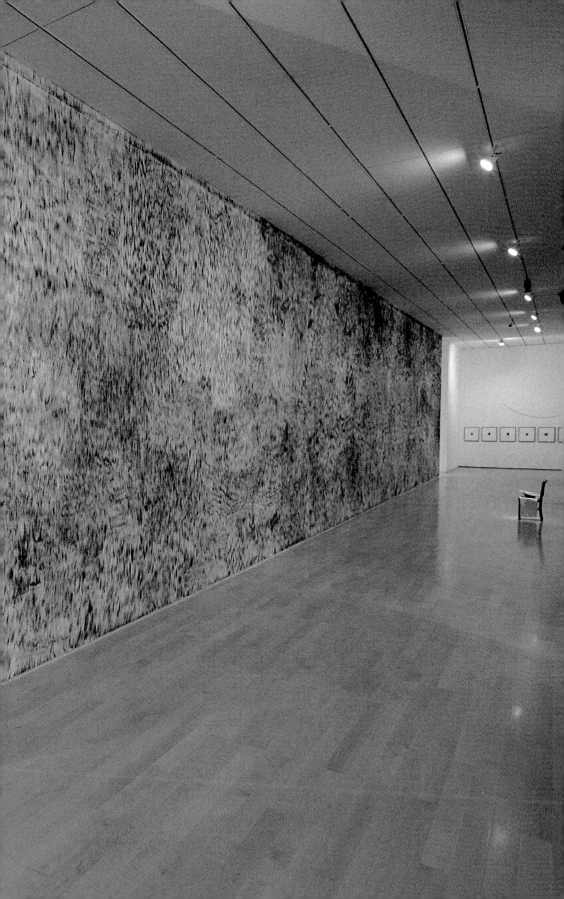

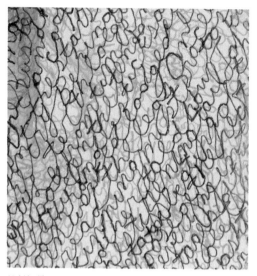

23 (détail)

24

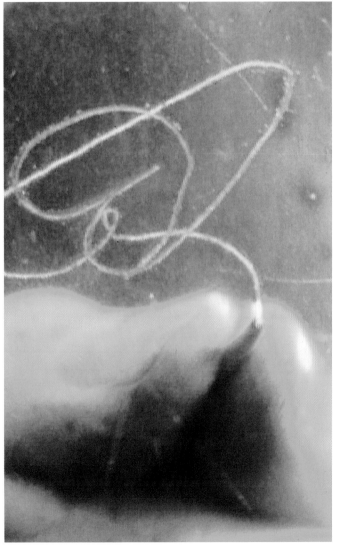

22 (détail)

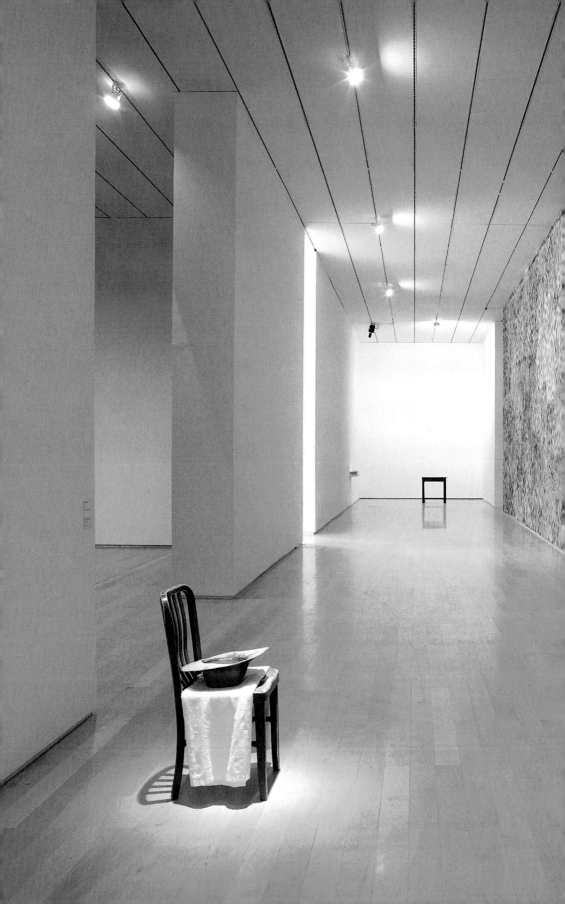

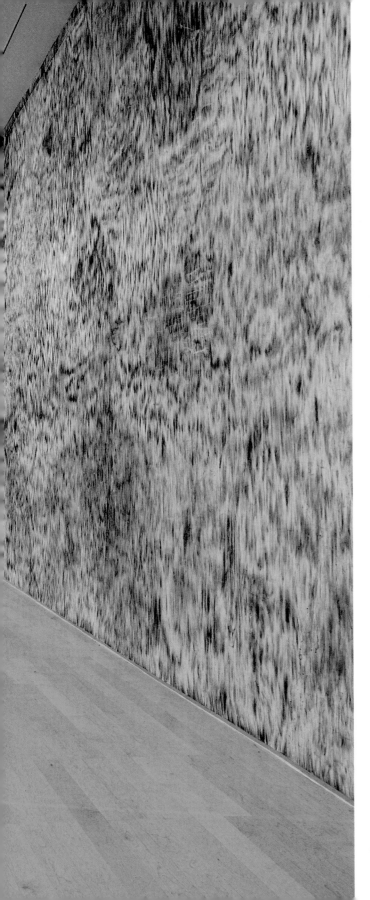

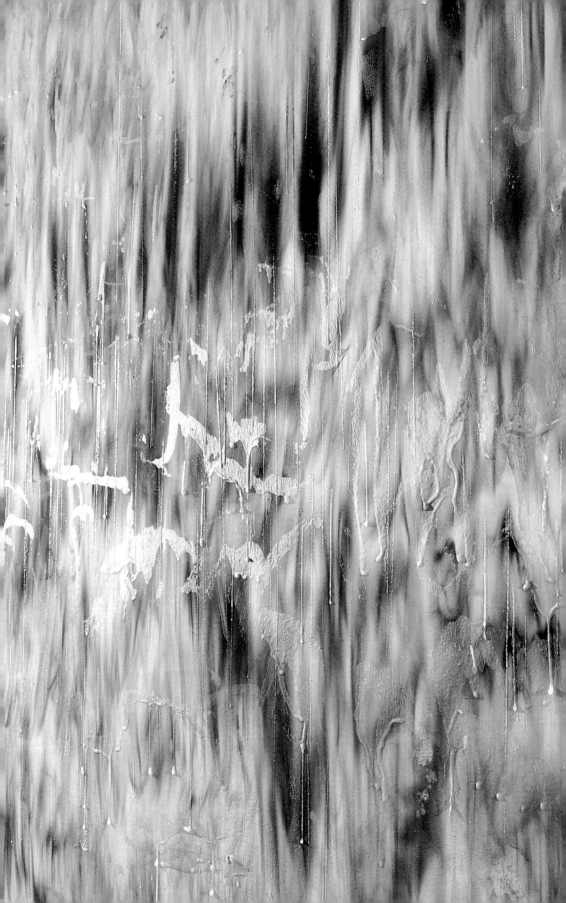

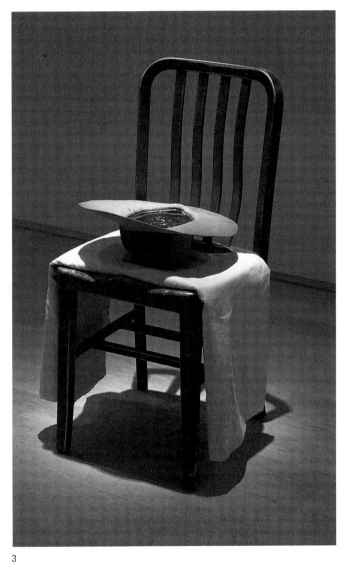

3

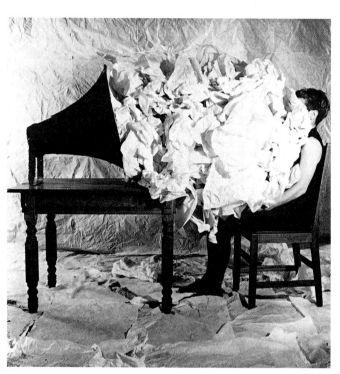

1

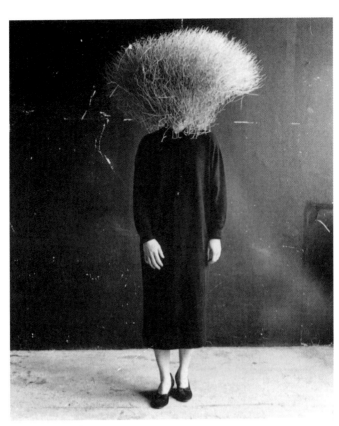

1

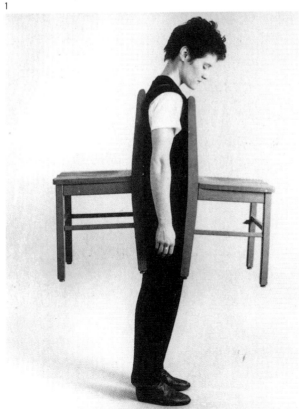

1

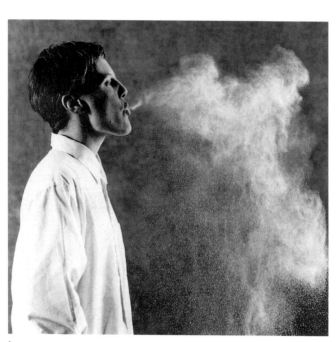

1

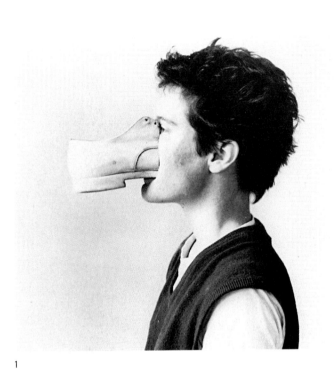

1

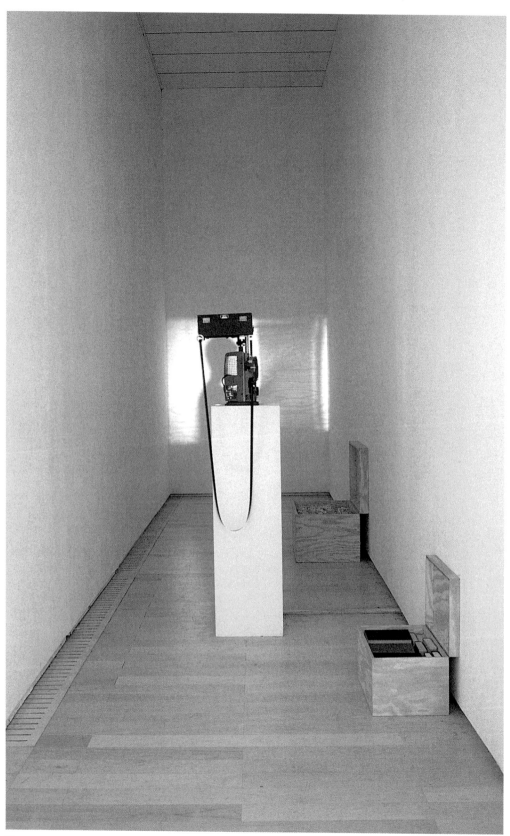

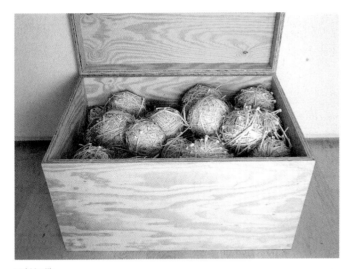

17 (détail)

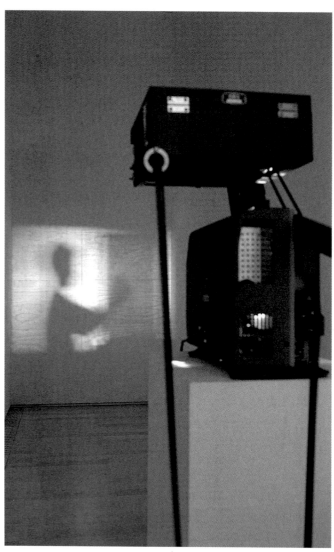

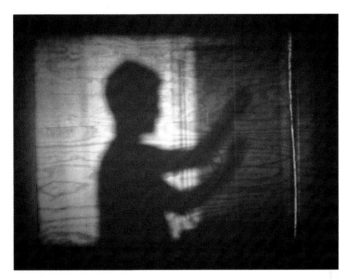

17 (détail)

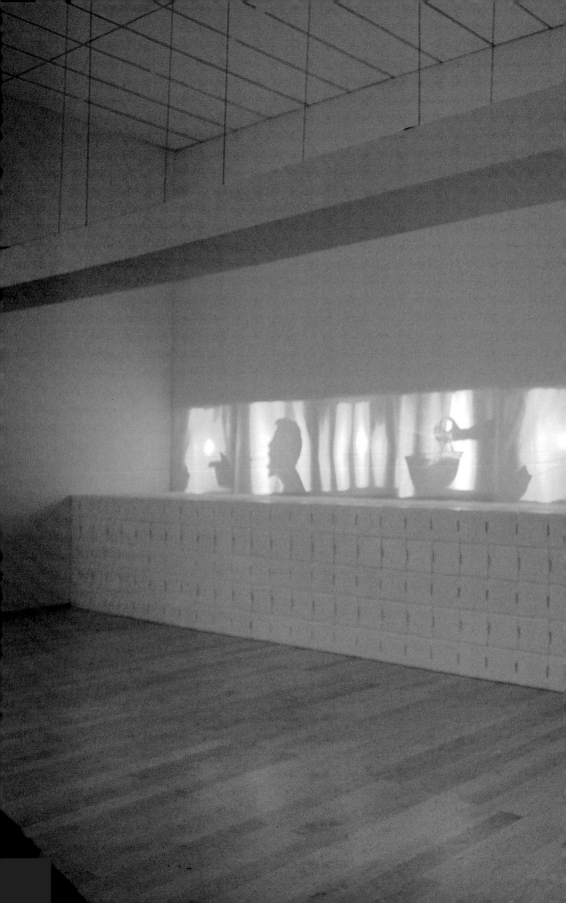

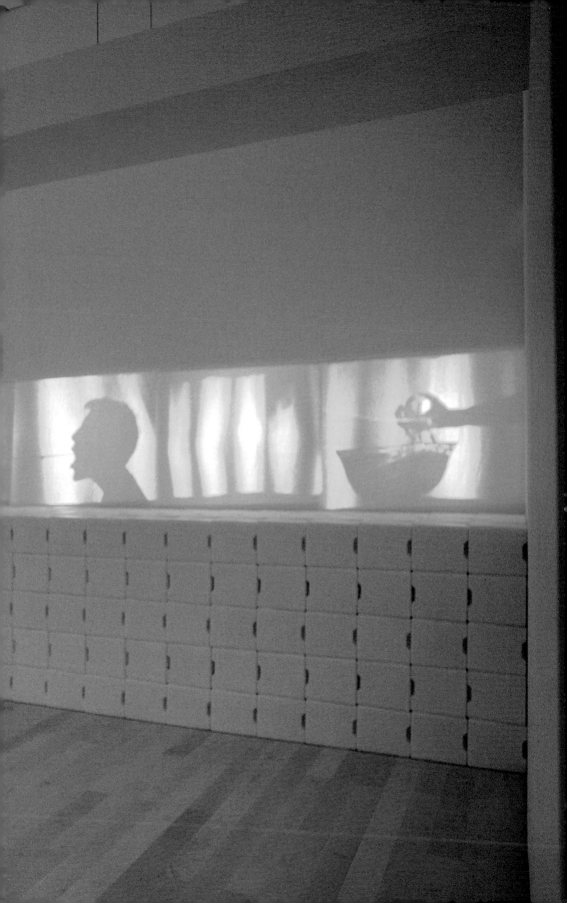

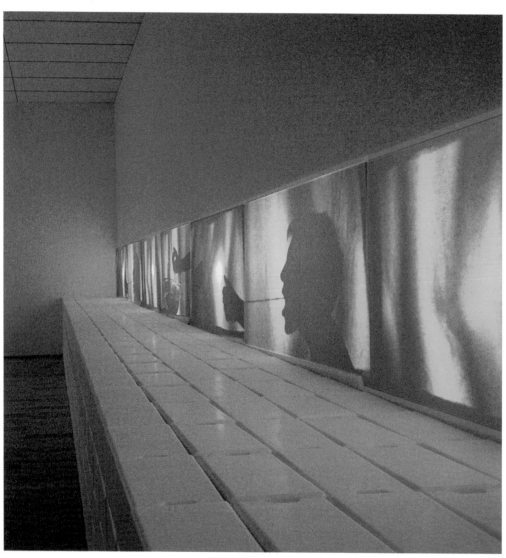

18

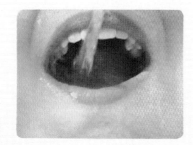

9

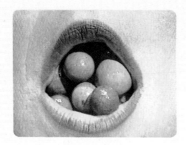

12

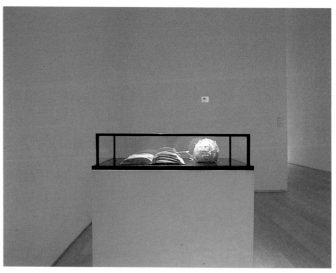

16

# ACT OF CONTRITION

hast spared me, in spite of my ...
sins, with the ... most long-suffer...
hast borne with me most gently, ...
of all the injury and contempt of ...
be been guilty by my disobedience ...
... With what patience hast thou ...
to wait and do penance, in order ...
my ... might become mine!
O Lord, ... ... in ... ... possess
? ... ... ... in it according ...
myself, and to pour into it thy love. A...
... my God, how many times hast t...
... at the door of my heart by thy ...
... ! How often hast thou ...
with thy ... , attracted me by ...
... , and driven me to thee by t...
... I have refused thee, and ...
... my back upon thee. All this ...
thou hast borne——Oh, how kindly ...
!
How justly couldst thou have cast ...
the depths of hell! ...

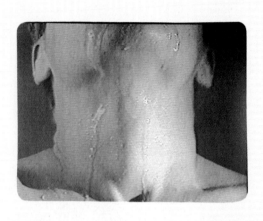

11

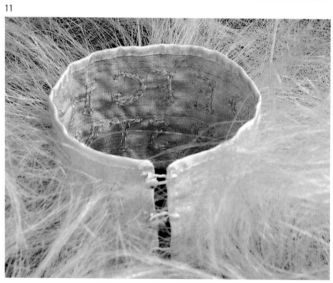

14

14/15/1

15/1/10

10

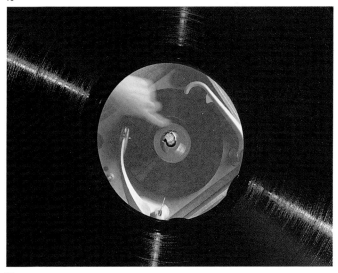

15

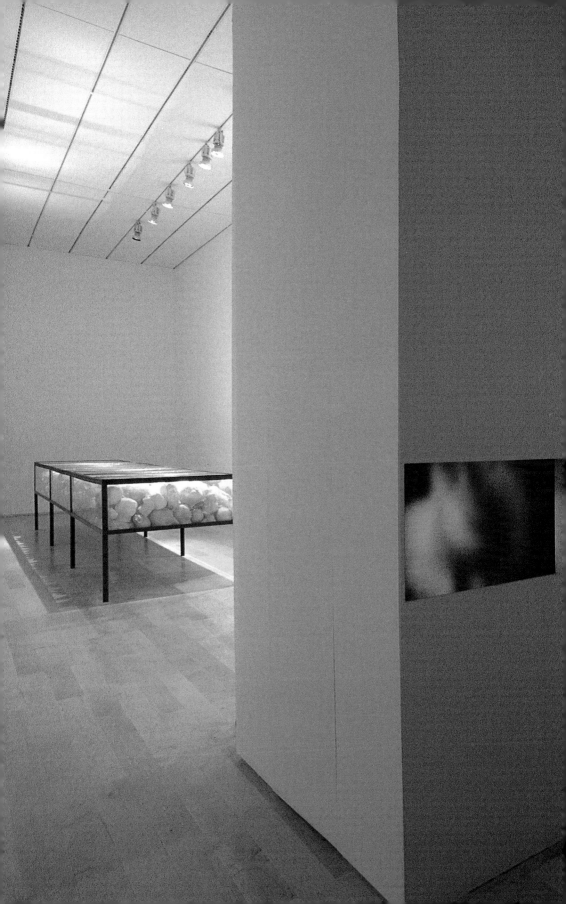

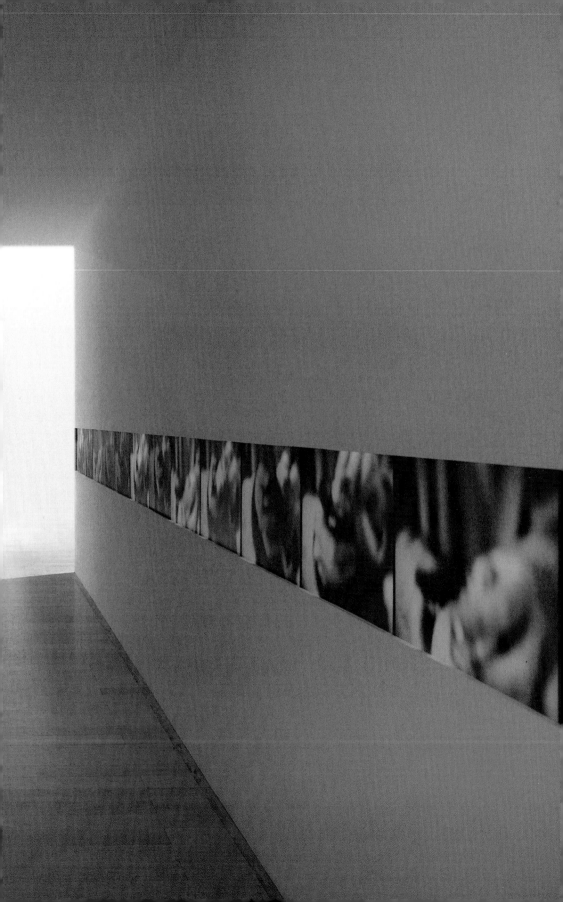

21 (détail)

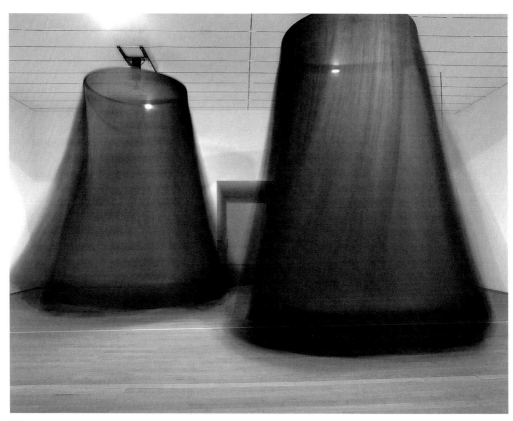

20

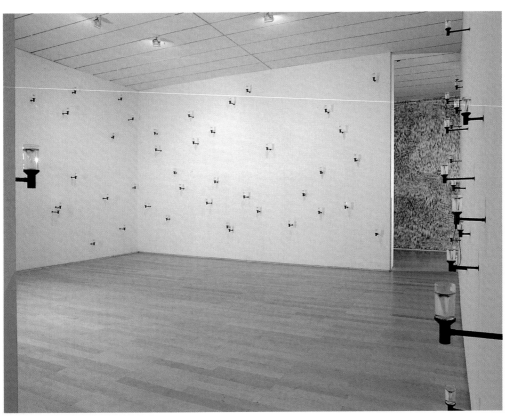

2 (détail)

2 (détail)

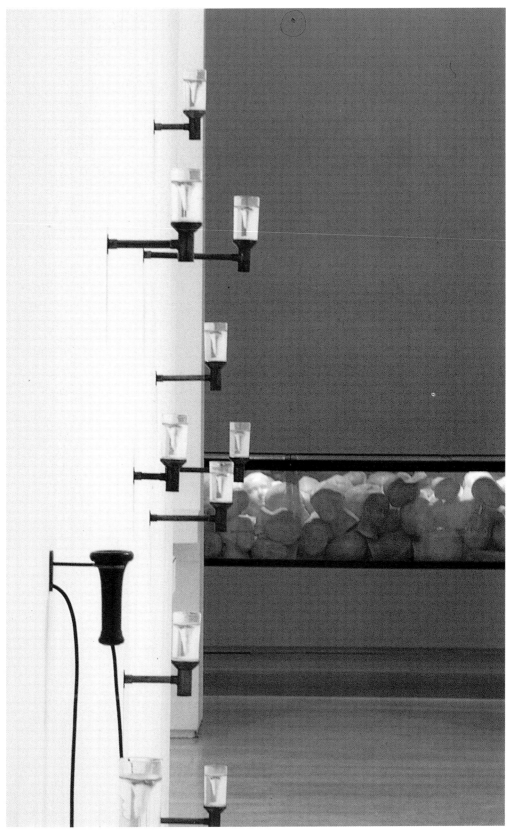

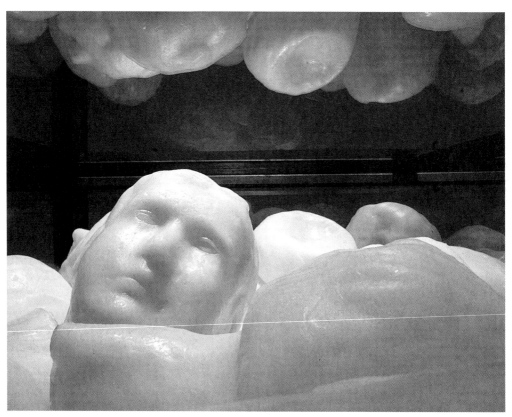

4 (détail)

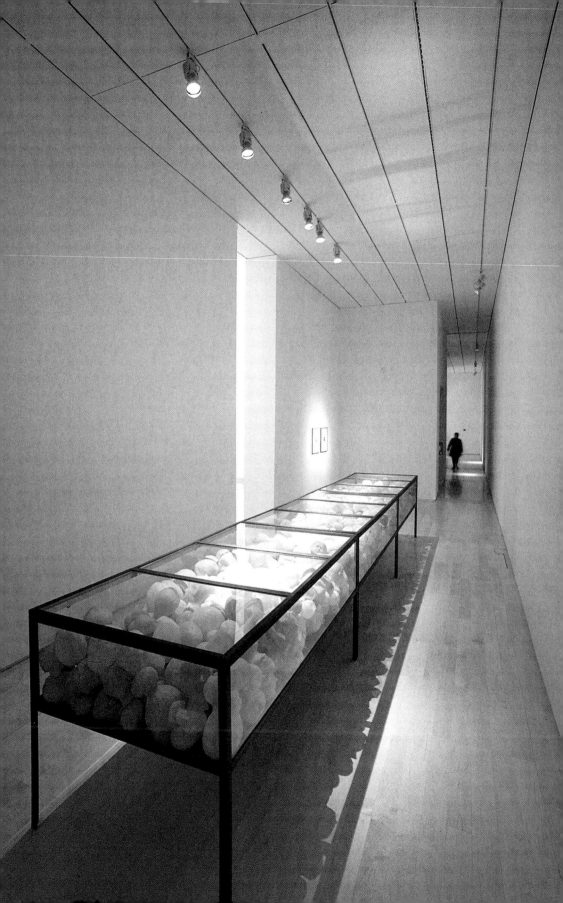

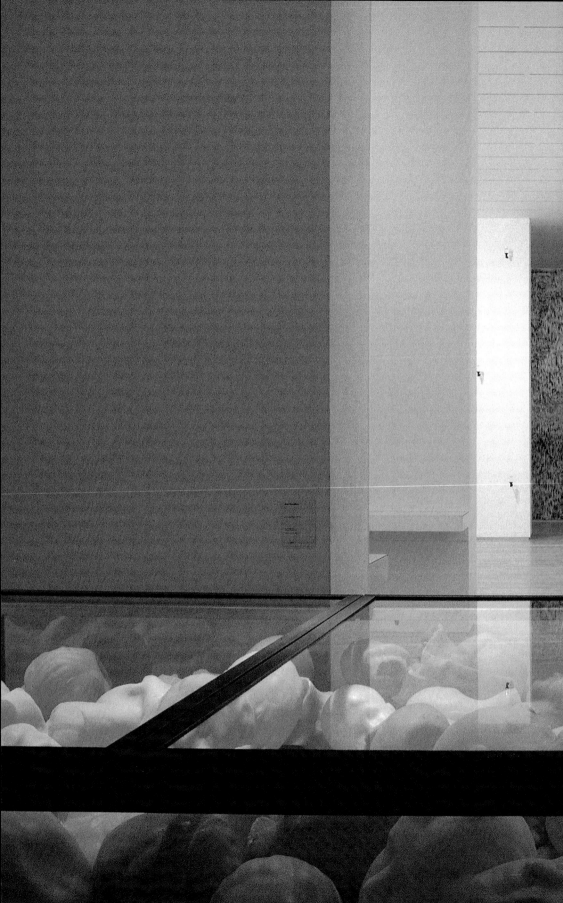

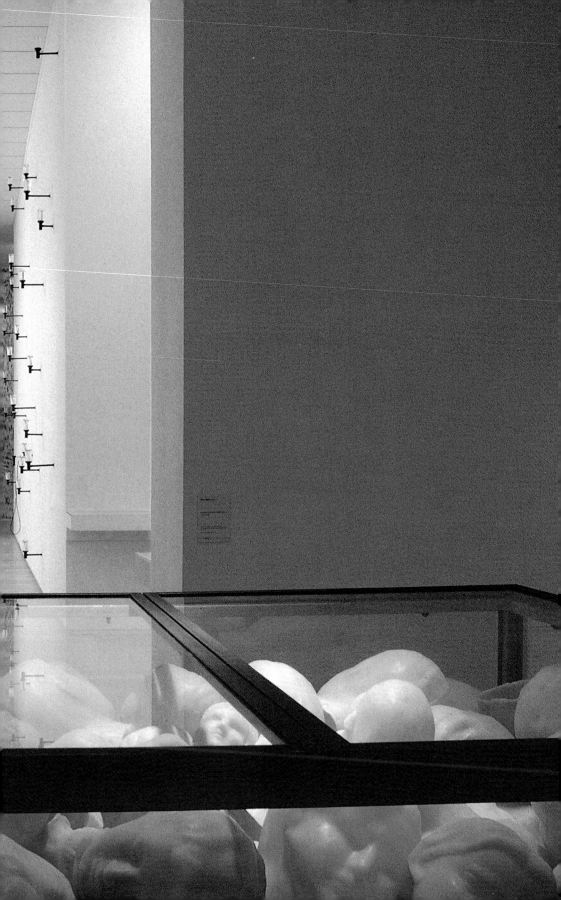

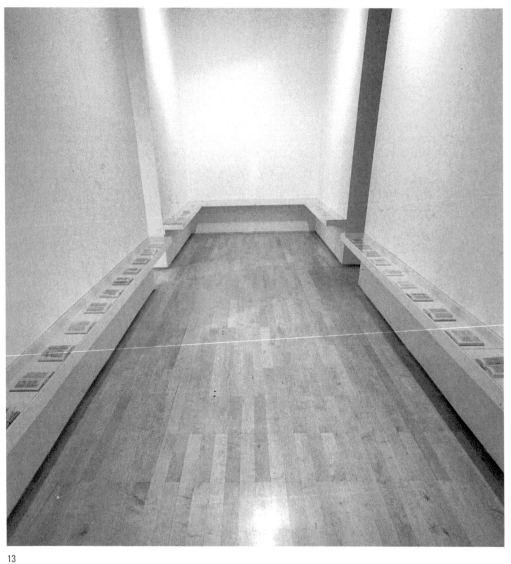

13

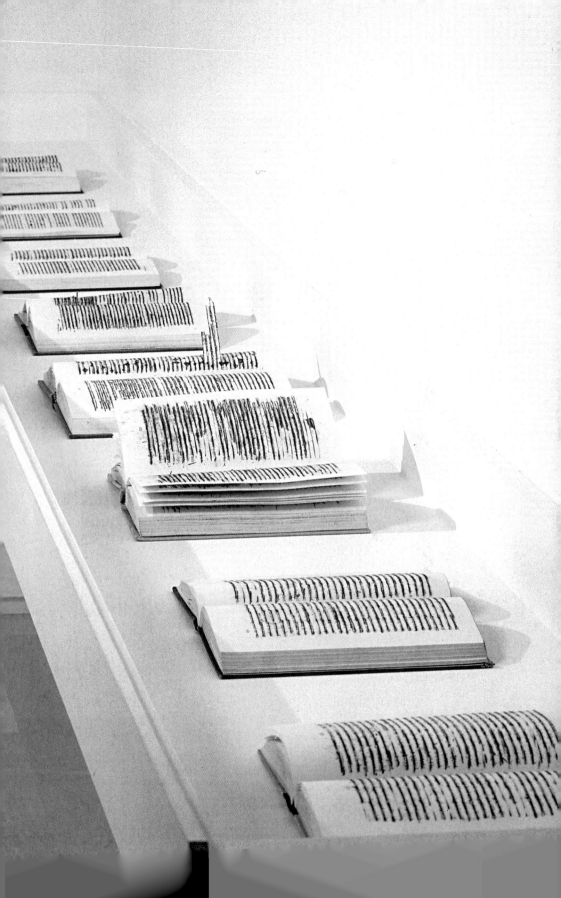

... The ... turned ...

... in ... of high indignation ...

... back to ... their standard

... was ... the Pacha ...

... appease the Europeans, ... he was

... terms, the Pacha first ... henceforth

... southward al... each, ...

... than ... Then ...

... all the of... ...

... group of the ... in the town ...

... excitement, ... began

... for retribution. A village ...

... teeth, ... insisted the Layton ...

... Again and again the villa... the na...

... and the Prophet, for justice ...

... by the ... had ... the Pa...

... for the matter to the Sultan ... due court ...

... His Majesty, ord... ... the pa...

... to report to the palace. M... akeen.

... Layton ... enough ...

... incident. Included was

... the he had struck ... oma...

... butt of his whip, thus ... her ...

... to make monetary payment, but the villa...

... ... They had ... M...

... declared. Wha...

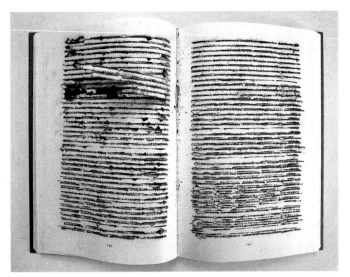

13

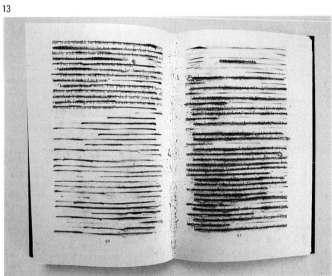

13

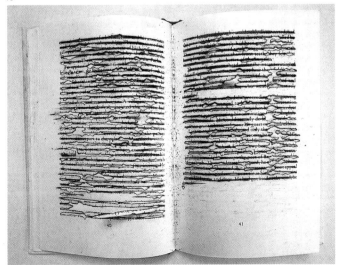

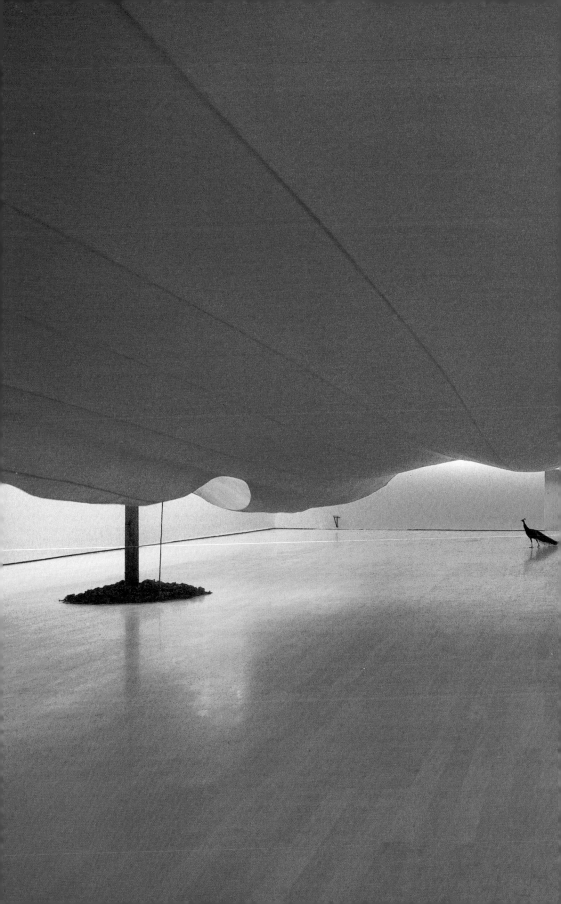

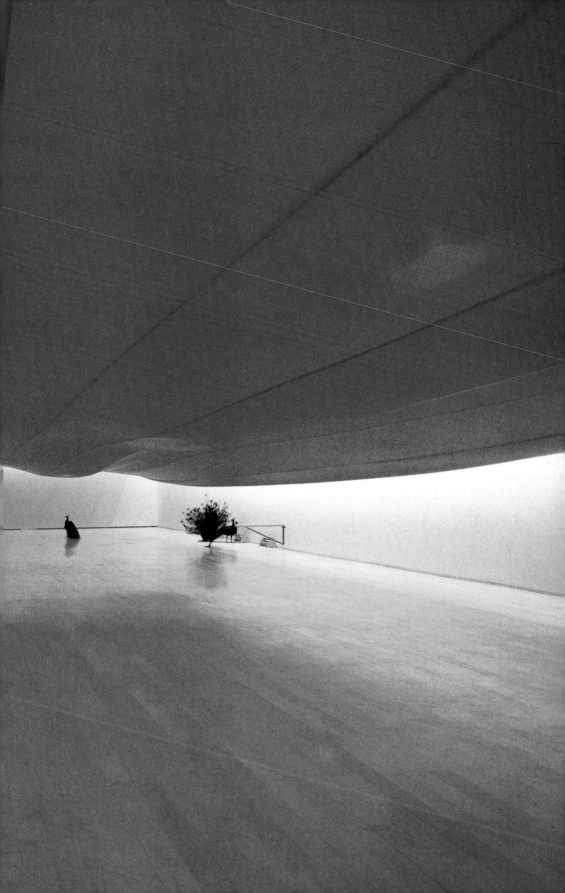

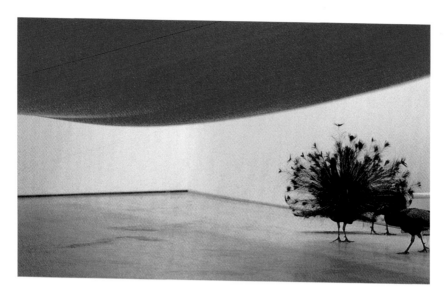

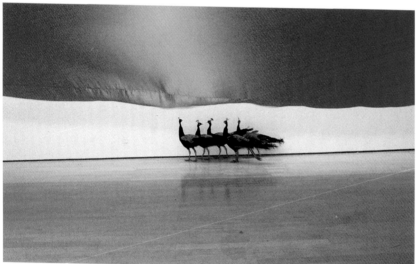

25 (détails)

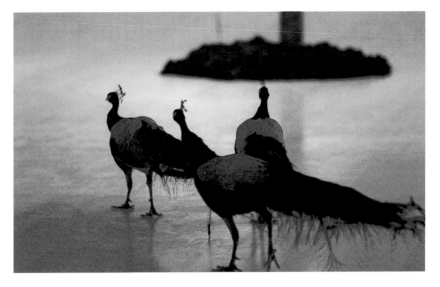

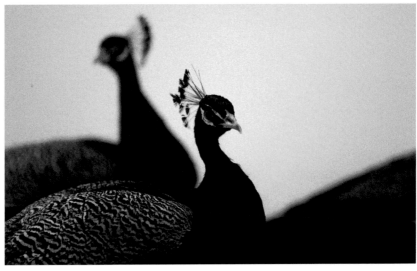

25 (détails)

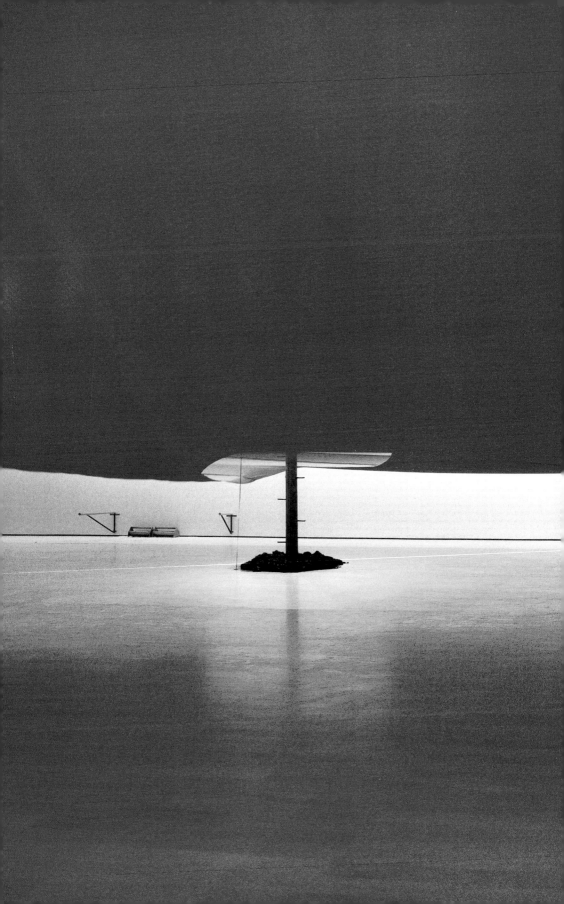

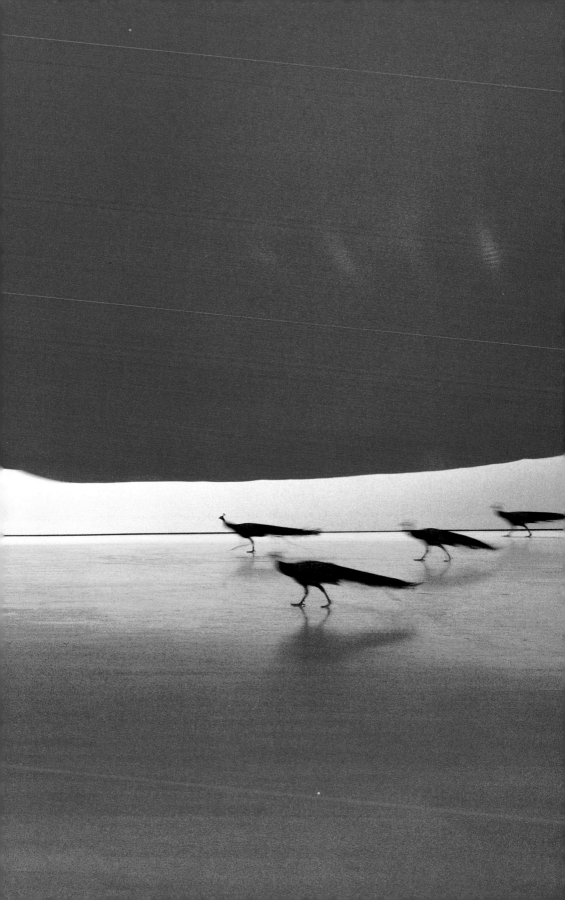

25

25

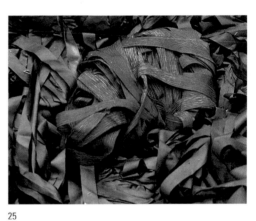

25

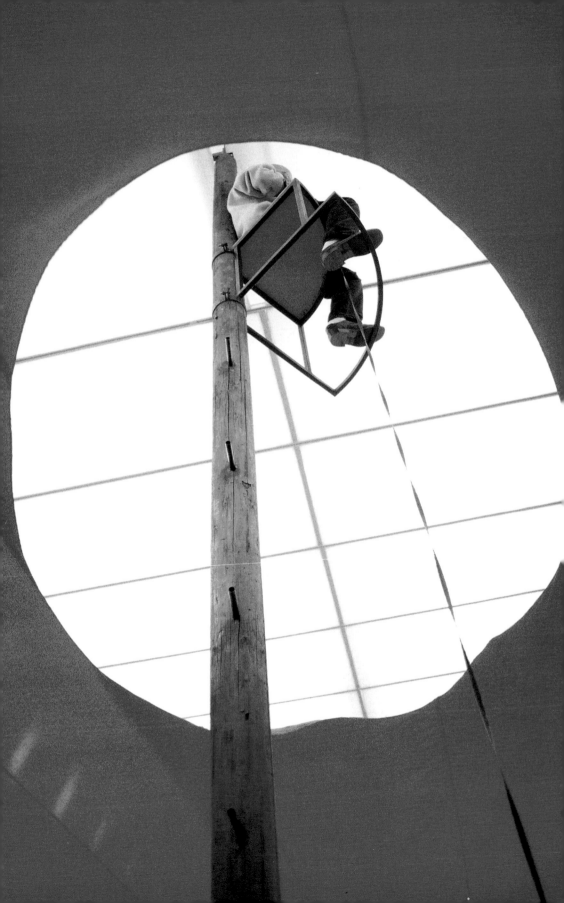

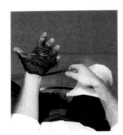

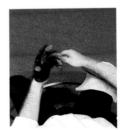

25 (détails)

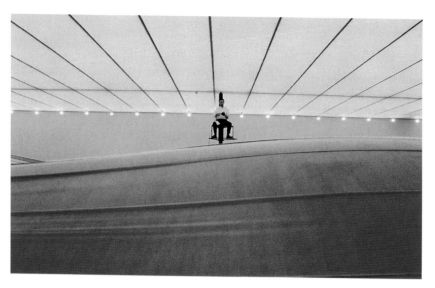

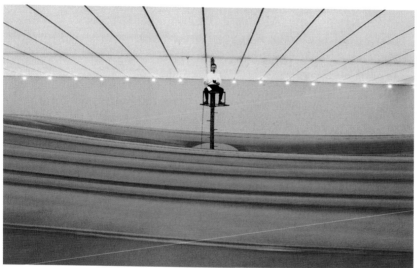

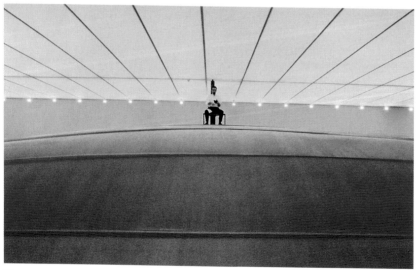

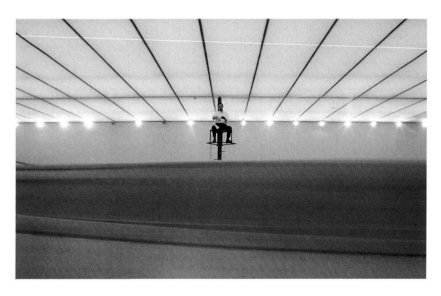

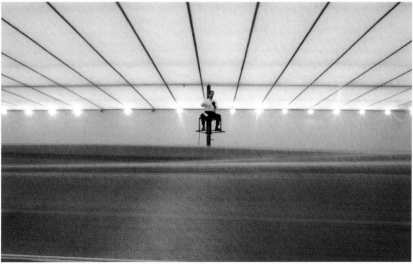

1

# Dimensions ineffables :
## passages de syntaxe et d'échelle

*Patricia C. Phillips*

On nous apprend souvent à considérer les idées comme la forme de connaissance suprême. Mais le processus d'abstraction par lequel nous formons des idées en partant de l'expérience vécue élimine deux aspects essentiels de la vie… : le temps et les individus en tant qu'agents. Sous leur forme la plus pure, les idées sont désincarnées et intemporelles. Nous avons besoin d'idées pour raisonner de façon logique et pour explorer la brume d'incertitude qui enveloppe la rencontre en direct avec la vie quotidienne. De la même façon, nous avons besoin d'histoires pour incarner l'élément temps dans lequel l'esprit humain prend forme et se révèle … (Shattuck, p. 9)

L'intemporel est un concept contesté et difficile à démêler. Dans une culture contemporaine où l'imprévisible est prééminent et où la fiabilité des idées durables et universelles est suspecte, les artefacts et les valeurs qui annoncent l'autorité de l'intemporalité encouragent inévitablement de longues discussions ou génèrent une attirance ambiguë. L'intemporel est partout et à tout instant; il gagne en résonance et en reconnaissance dans le continuum de nos vies. Paradoxalement, il relève également de la notion du « jamais », qui est la négation même du temps. Alors que le scepticisme est non seulement justifiable mais bien-fondé, une répugnance à admettre les idées et les valeurs intrinsèques ou durables peut également apparaître comme la preuve inquiétante de vies totalement matérialistes et troublantes de provisoire.

Certains moments passagers sont souvent perçus à tort

comme des signes de pérennité. Ce sont des objets, des expériences, des souvenirs et des espaces qui esquivent toute spécificité temporelle. Encore et toujours, dans toute rencontre se retrouve l'ambiguïté du quand, du combien de temps et autres questions sur la localisation et la durée, ce qui produit des réponses trompeuses et imprécises. Ces incidents – interludes souvent inattendus et de courte durée – permettent aux souvenirs d'habiter l'expérience en donnant au présent une richesse débridée mais complexe. Paradoxalement, ces moments-là produisent une expérience de l'histoire incarnée et pourtant éthérée qui bouscule les orientations établies du temps et de l'espace. « Le temps perd son sens en tant que point de repère et devient le support productif qui génère, à un rythme accéléré, des configurations expérientielles » (Bender et Wellbery, p. 1). Ces événements nous invitent à voyager, consentants, remplis de doute, sans destination préconçue. Nous nous laissons aller à une familiarité qui, en fait, est le signe de l'inintelligible.

Par l'intermédiaire d'accumulations spectaculaires de matériaux fabriqués et de substances amassées, Ann Hamilton fouille dans la qualité fugitive de la mémoire et de l'expérience. Les dimensions énigmatiques de ses installations, chargées matériellement et limitées dans le temps, trouvent leur aboutissement dans de petits résidus, dans les objets qui restent. Tout comme les souvenirs se figent autour de projets spécifiques, les objets sont synaptiques, créant à la fois des limites et des articulations pour une signification durable. En 1992, Hamilton crée *(aleph)* au MIT List Visual Arts Center de Cambridge dans le Massachusetts. L'installation traite avec grand intérêt des implications de technologies en mouvement au sein d'une institution de recherche de pointe, exprimant les tensions d'une perte tangible et d'une émergence incalculable au cours d'un changement paradigmatique. Le sol de l'espace tout entier est recouvert de feuilles de métal ; la surface résistante amplifie chaque pas, exacerbant ainsi la prise de conscience des mouvements du corps. Le long d'un mur, Hamilton a empilé des milliers de dossiers de brevets d'invention, de textes techniques et de documents administratifs. Arcane et inutilisée, l'immense exposition d'obsolescence est rythmée par la présence de mannequins prostrés, bourrés de sciure, en train de lutter ventre à terre. À l'opposé de cette somptueuse abondance, il y a des intermèdes plus intimes. Non loin de l'entrée de la galerie,

une personne est assise devant une table de bibliothèque et sable avec minutie les dos argentés de miroirs rectangulaires. Simultanément, à mesure que leur surface passe de la réflexion à la transparence et qu'ils viennent s'entasser côte à côte comme les pages d'un livre, une vidéo diffuse sans interruption dans un coin éloigné du local l'image d'une bouche béante dans laquelle roulent de petits cailloux ronds. L'installation est indicible et éphémère, comme des matériaux abandonnés lors du passage de l'ère mécanique à l'ère technologique ; la vidéo et les miroirs sont les seuls éléments durables, quoique muets, qui retracent la mémoire et le sens et leur redonnent forme.

Lors d'un séjour au début de l'été chez Ann Hamilton à Columbus dans l'Ohio, nous avons discuté lors de longues balades, pendant les tâches ménagères quotidiennes et au cours de bien d'autres activités, de l'ensemble de son travail – vidéos, objets, artefacts et dispositifs mécaniques – présenté récemment dans une exposition itinérante, montée et organisée par le Wexner Center for the Arts, Columbus, Ohio, à l'issue d'un séjour de l'artiste de 18 mois dans cette université. Plus tard, en découvrant physiquement pour la première fois un grand nombre de ces objets captivants, ma perception du travail de Hamilton fut modifiée et gagna en intérêt. Il se peut que cette occasion d'être confrontée à la relation entre les objets et les installations ait aiguisé une perspective critique qui complique et approfondit l'attirance que j'ai pour l'œuvre.

Mise à part l'artiste elle-même, je suis quasiment certaine que seulement quelques personnes ont eu accès à la totalité de son œuvre : installations, vidéos, photographies, performances et objets. Ce n'est pas mon cas, de toute évidence, et je le regrette. Il est donc nécessaire pour approcher cette richesse passionnément discursive et merveilleusement alambiquée de s'appuyer à la fois sur l'expérience directe, l'étude de documents, l'examen de témoignages connexes et sur le développement de rapports personnels et intellectuels. Tenue par ces conditions imparfaites, je suis portée par les possibilités de découverte et d'élucidation que peut provoquer l'écriture.

À l'opposé des artefacts industriels fabriqués – miroirs et vidéo – de *(aleph)*, les résidus des installations sont souvent des matériaux organiques et naturels. Quand on regarde, émerveillé, la longue table de banquet de Hamilton

saupoudrée d'oxyde de fer, sur laquelle est disposée une collection taxinomique méticuleuse de dents, on identifie les liens inextricables qu'il y a dans son œuvre entre la production et la collection. *Untitled (from between taxonomy and communion),* 1990, est conçu comme une formation de bataille. Rangée après rangée des incisives, des molaires et des canines qu'elles soient humaines ou animales se succèdent dans une formation stricte qui recouvre toute l'étendue de la surface d'acier. L'expérience de cette tentative assidue de collecter et présenter une telle accumulation de preuves physiques ne favorise pas la perception d'une totalité abstraite, mais permet de saisir la particularité de chaque élément. Les blancs, les jaunes et les bruns de ces spécimens désincarnés, en passant des éclats translucides aux crocs menaçants, forment une anthologie de moments et de vies distincts, dont le lieu de repos final est une épaisse couche de poudre cramoisie.

Le titre évocateur de l'installation d'origine pour laquelle la table fut construite suggère la simultanéité des activités de recherche et de sacrement – les dimensions ineffables et séculaires de la connaissance humaine. La table de Hamilton devient à la fois un lieu d'observation objectif, ainsi qu'un rituel collectif non identifié. Elle représente la nature négociable et souple d'une réaction objective et expressive. Cette collection de dents délicates et gâtées est empreinte de beauté mélancolique, de mystère et de séduction. Dans l'ouvrage *Lost Meaning of Classical Architecture* (Le sens perdu de l'architecture classique), George Hersey exhume les ancêtres rituels et païens de l'architecture classique : « Chaque moulure était déterminée par des règles strictes en ce qui concerne la taille, l'emplacement et la forme. Et de la même manière qu'aujourd'hui nous obéissons à toutes sortes de tabous en rapport avec l'inceste et l'alimentation longtemps après que les mythes prétendant les expliquer aient été oubliés, les architectes ont perpétré les complexités rituelles du classicisme au cours des siècles suivants, même après que toute conscience d'un sens sacrificiel se soit évaporée. » (Hersey, p. 2)

Selon lui, les ordres des colonnes, entablements, tympans, corniches, encorbellements, frises et autres éléments architecturaux qui exhortent les citoyens contemporains à l'honneur, la vertu et la fermeté des valeurs républicaines, viennent directement de symboles propres aux sociétés

antiques fondées sur le culte de l'animal, sur les viscères, les relents de sacrifices et les cérémonies rituelles périodiques. Dans l'étude faite par Hersey d'une maison construite en 1905 pour le new-yorkais Edward S. Harkness par les architectes Hale and Rogers, il décrit ainsi sa propre expérience : « En levant les yeux vers la voûte on voit la mâchoire supérieure d'une bête, les babines retroussées, les gencives couvertes de salive et une rangée de dents » (Hersey, p. 40). La thèse passionnée et controversée de Hersey explique que l'ornementation du temple grec était l'expression d'idées abjectes liées aux tabous. Tout en reconnaissant que les tabous tiennent à la fois « de la peur et de la fascination » (Shattuck, p. 270), il affirme que l'architecture classique a été nettoyée et éviscérée de sa poésie – sa signification charnelle et culturelle. Le travail insistant de Hamilton fait référence à d'autres mystères inaccessibles qui l'arrachent à l'instant et le transportent vers des contextes plus transitifs. Souvent, il y a une allusion à des histoires de désir et de travail, incluses dans les matériaux trouvés ou travaillés. Si pour beaucoup de projets l'inspiration initiale est difficile à cerner, le processus de construction lui est explicite ; l'art fait naître la méticulosité et du temps est nécessaire à une production attentive. Des matériaux palpables et des actions transparentes investissent des espaces et des moments inimaginables et incommensurables. Dans cette foison de références anciennes et nouvelles, les dents assemblées et alignées nous rappellent que les objets ordinaires sont les dépositaires fidèles de couches de sens cumulées. Hamilton remet en cause le lieu commun afin de déployer l'énigmatique et l'inexplicable.

Hersey cite Friedrich Nietzsche dans *Humain, trop humain*, où il affirme que la beauté des formes classiques tempère la terreur, en reconnaissant que la peur a été ressentie un peu partout et vraisemblablement de tous temps. Dans toute son œuvre, Hamilton fait appel à de semblables dimensions du « sacré contre le profane » (Hersey, p. 156). Les dents extraites et les restes de squelettes sont les preuves irréfutables de la pesanteur, de la mort, du pourrissement et du rajeunissement. Leur beauté austère et dure est exposée dans un champ aride de sang. La fascination et la peur, l'enchantement et la résistance sont les composantes d'une rencontre de plein corps avec le travail d'Hamilton. L'ordre anxieux n'est pas sans évoquer le trouble serein.

Hamilton n'est pas une adepte honteuse du classicisme et les références à la thèse perturbatrice et passionnée de Hersey n'impliquent pas des idées sur les intentions de son œuvre, qu'elles soient conscientes ou non. Mais l'évacuation de l'histoire, de la poésie et de la production – le sens perdu des matériaux – est utile en tant qu'analogie pour explorer l'œuvre de l'artiste. Hamilton est intellectuelle, intuitive, et elle improvise rarement ; elle est à la recherche du sens et explore avec insistance ce qu'elle comprend, que ce soient des idées naissantes ou des souvenirs fugitifs. Le choix qu'elle fait des matériaux et sa façon de les « manipuler » est une métaphore sure pour la production de connaissances. Nous sélectionnons des idées particulières pour caresser et débrouiller leur signification.

« Nous devons rester fidèles à nos traditions et à notre savoir, à notre communauté et à notre histoire. Et nous devons également être capables de répondre avec une flexibilité et une compréhension vigilante aux défis lancés à ces traditions et à ces connaissances… Inlassablement, dans les petites décisions de la vie de tous les jours, nous devons simplement respecter cela à chaque niveau d'action et de réflexion, à travers chaque fluctuation de doute et de foi. »
(Shattuck, p. 337)

En combinant abondance et détails minuscules, Hamilton met à nu les multiples significations des matériaux et des espaces, tout en nous rassurant : certaines idées, expériences et sensations sont hors de notre portée. Grâce à un excès exquis, les spectateurs sont confrontés à l'humilité des limitations. Hamilton n'est absolument pas morose même si elle n'est jamais totalement optimiste, et elle réaffirme un concept imparfait du savoir. Elle n'est ni nostalgique, ni idéologique, mais crée des espaces et des situations afin d'expérimenter la plénitude et les frustrations – l'angoisse et l'inquiétude – de la condition humaine.

Nombreux sont les objets trouvés et les preuves rassemblées qui sont une invitation à reconsidérer certaines approches et modes d'appréhension de cette vaste somme de travail. Sans jamais négliger ni exagérer le sens de ses installations changeantes dans un large éventail de contextes artistiques et de sites architecturaux à travers le monde, une réflexion sur les objets met à jour la perception aiguë qu'a Hamilton de l'infrastructure culturelle de la production, des matériaux, des intérieurs et de l'architecture qui définissent nos activités, nos

désirs et nos limites physiques. Sans l'ombre d'un doute, par ces références à l'érudition et à la spéculation sur l'architecture de Hersey, on reconnaît également que Hamilton exploite un vaste glossaire d'informateurs et d'idées, comprenant les évolutions historiques des matériaux, les intérieurs et l'architecture, éléments qui composent la structure commune de ses objets, vidéos et installations. Hamilton navigue à l'intérieur de ce cadre souple en changeant d'échelle et de support avec une agilité surprenante.

Observatrice perspicace dotée d'une curiosité insatiable, elle est un agent kinesthésique du monde. Sa recherche et son orchestration de mouvements physiques réfléchis et plus conscients dans des conditions contrastées représentent les schémas esthétiques et intellectuels de sa vie et de son œuvre. Cette observation peut paraître banale, mais elle est remarquable à cause de la forme, de la substance et de la durée de l'œuvre. Et par son travail Hamilton nous invite à cet engagement physique et psychique. En soutenant et en rendant hommage aux nombreuses communautés de collaborateurs qui aident à la construction d'une si grande partie de son œuvre, son art fait appel à notre propre engagement corporel et conceptuel. Il faut à la fois de la réflexion et du mouvement pour que le travail parvienne à nous habiter. L'art de Hamilton préconise que la pensée soit résolue et malgré tout indirecte. Nous sommes mis au défi de bouger, de toucher, d'écouter, de sentir, d'entendre et de goûter, que ce soit de façon imaginaire ou de fait. La vue reste indéniablement significative, mais ce n'est pas toujours le sens physique privilégié ni le plus fiable pour apprécier le travail dimensionnel et discursif de Hamilton. D'autres stratégies perceptives sont également stimulées.

Le travail prend naissance à l'échelle la plus intime, même s'il finit par dépasser les limites du corps individuel. Depuis l'année dernière Hamilton est plongée dans une sorte de broderie minutieuse et délicate. L'architectonique acérée des grandes installations est devenue plus lisible dans les mouvements discrets et intimes de points minuscules, dans le dépôt de petites pierres sur chacune des lettres et des chiffres, dans la brûlure du texte d'un livre entier ou dans le fait d'introduire de la pâte à pain dans sa cavité buccale afin d'en réaliser des empreintes. Comme dans toute architecture mémorable, les détails de Hamilton sont inviolables. Ils

révèlent une structure, une texture et une nature.

Le fait de réaliser des objets indépendants ou de présenter des objets fabriqués durant de longues installations donne une résonance particulièrement riche à la dialectique corps-objet de Hamilton. Dans le domaine des processus de recyclage et des gestes répétés, une spécificité émerge, faisant ressortir la qualité de chaque élément. Les objets expriment des schémas productifs plutôt que des articles d'usage courant. Dans *(lineament)* (1994-1996), exposé à la Ruth Bloom Gallery, Hamilton a tapissé l'espace intérieur d'un revêtement de contre-plaqué brut. Assis à une table de contre-plaqué suspendu, un individu forme des pelotes avec des bandes de textes. De la lumière émise par un projecteur fait apparaître les ombres déformées de cette activité répétitive. Deux simples boîtes de contre-plaqué, construites à partir des matériaux utilisés dans l'installation d'origine, composent les éléments extraits de *(lineament)*. Elles contiennent les livres vidés de leur texte ainsi que les pelotes de bandes de textes. La régularité et la variabilité traduisent un processus générique caractérisé par la vitesse et la dextérité de mains différentes. Certaines des sphères sont denses, compactes et efficaces ; d'autres sont légères, enjouées et fortuites, alors que l'air circule à travers les textes rassemblés de manière assez lâche. Elles témoignent d'une uniformité de méthode, aussi bien que des aléas de leur fabrication.

« Nous fabriquons tous du sens avec des objets d'usage courant que nous utilisons et que nous échangeons. Mais les possibilités de ce sens sont déjà inscrites dans l'histoire de la production et de l'échange des objets. L'école de la critique de la culture populaire, qui prône la notion de la fabrication de sens comme l'aspect rédempteur de notre relation à une culture mercantile, va quelquefois jusqu'à laisser entendre qu'il est possible de créer des sens entièrement nouveaux. » (Willis, p. 136)

Une collection d'une cinquantaine de livres, *(tropos)* (1993), est présentée sous la forme d'une succession impressionnante. Chaque livre a une nature propre. La qualité du papier et la date d'édition sont certes des facteurs, mais chacune des différentes personnes qui a participé à l'installation à la Dia Center for the Arts pendant neuf mois, a laissé des empreintes uniques sur ces artefacts. A l'aide d'un stylet incandescent, des officiants ont lu puis brûlé ligne après ligne, page après page le contenu de livres entiers. Dans

certains cas, les lignes de texte et le papier ont été carbonisés. Dans d'autres cas, le stylet effleurait légèrement les lignes de texte et conservait visible des parties de lettres et laissait le papier intact. Ainsi le texte devenait autre quand il n'était pas totalement effacé. Les gestes d'autres participants écorchaient littéralement les pages, laissant une surface transpercée qui n'est pas sans rappeler l'œuvre fantastique de Hamilton *toothpick suit* (1984) (costume de cure-dents). Leur dessein initial bouleversé, les livres sont les témoins poignants des caprices et des complexités du toucher de l'homme – les dimensions non maîtrisables du travail le plus répétitif. Agressifs, violents, circonspects et provisoires, les livres sont le témoignage de la fragilité de la routine et des mystères du lieu commun.

Le travail de Hamilton invite chaque spectateur à s'aventurer entre petite, moyenne et grande échelle, même si ce n'est pas avec la même aisance que l'artiste elle-même. Son art se construit de manière à la fois récursive et réitérative. Une nature particulière à chaque pièce est établie, mais il y a continuellement des références à d'autres œuvres. Un exemple éclatant de la faculté fantastique avec laquelle Hamilton recycle idées et matériaux apparaît dans la relation entre miniaturisation et monumentalité. *Untitled* (1993-1994) est un simple col de lin blanc. Présenté seul, situé à mi-chemin entre joaillerie et habillement, l'intérieur en est soigneusement brodé d'un abécédaire en lettres majuscules. L'extérieur du collier est un torrent délicat de longs crins de chevaux gris et blanc. C'est une parure de corps choquante et méticuleuse, une exsudation qui se dilate jusqu'aux proportions sublimes de l'immense sol de crin de *(tropos)* (1993). Grâce à ce procédé de contraction et de dilatation, petits objets et immenses installations résonnent de références et de récurrences.

Dans *Time's Arrow Time's Cycle* (Flèche du temps, cycle du temps), le géologue et paléontologiste Stephen Jay Gould évoque la « bifocalité » du temps, ainsi que la ligne de partage entre langage et nature. Juste avant de conclure ses méditations sur le mythe et la métaphore dans le temps géologique, Gould cite le cas de Ritta-Christina, les jumelles siamoises décédées en 1829. Les érudits de l'époque se sont en vain posé la question de savoir si elle (ou elles) était une personne ou deux personnes. Avec deux têtes et deux cerveaux, mais un corps unique, Ritta-Christina tenait à la

fois de l'unicité et de la gémellité. De toute évidence, il n'y a pas une réponse unique et satisfaisante. Comme le fait remarquer Gould, « les limites entre l'un et le pluriel (en l'occurrence deux) relèvent de contraintes humaines, et non de la taxonomie de la nature » (p. 200). Il argumente que l'intelligibilité nécessite que des idées multiples et peut-être contradictoires « cohabitent dans une tension et dans une interaction fructueuse » (*ibidem*).

Qu'il s'agisse de temporalité, d'échelle ou de sens, les tensions paradoxales contribuent à la structure de l'œuvre de Hamilton. Ceci apparaît clairement dans la série intitulée *body object* (corps objet). L'artiste a réalisé au cours de ces douze dernières années un projet auquel elle tient depuis fort longtemps, à savoir des photographies en noir et blanc la montrant avec un objet ordinaire. Des accessoires ordinaires produisent des calembours visuels désarmants. Les spectateurs de ces scènes ne voient pas un simple objet de désir ; en fait, les objets semblent souvent dévorer le corps ou le prendre au piège. *N° 5 bushhead* (1985-1991) (tignasse – tête buisson) dépeint Hamilton debout face à l'appareil photo. Elle est habillée de façon classique et sa tête toute entière disparaît sous une touffe d'herbe folle. Elle est sans visage, sans regard, vraisemblablement sans voix, et ressemble à un balai de fortune à l'envers. Dans *n° 3 shoemouth* (1984-1993) (bouche chaussure), l'artiste est photographiée de profil avec l'extrémité d'une chaussure lui sortant de la bouche. A l'inverse des noms métaphoriques souvent donnés aux installations de Hamilton, le titre des œuvres de la série *body object* est franchement littéral. Il est facile de se représenter *n° 10 baskethead* (1984-1993) (tête panier), *n° 1 chairbody* (1984-1991) (corps chaise) ou *n° 11 bootarm* (1984-1993) (bras botte).

Ces images sont comiques et provocantes. La fonction commune de l'objet et l'action conventionnelle du corps sont ébranlées avec humour. Ces arrangements maladroits et drôles, dépeints dans des situations compromettantes bien que peu plausibles, nous déconcertent, nous laissent sans voix et nous remettent en cause. Le corps et l'objet sont dans des impasses déroutantes ; tous deux sont retenus en otages immédiatement et étrangement. Dans cette série, les objets ne servent à rien, le corps est handicapé. Souvent les objets s'animent, le corps lui reste inanimé. Deux choses différentes ou bien une simple nature morte ? Ces images font une

entorse au sérieux des méthodes utilisées pour percevoir, classifier et identifier. Mais ce qui rend perplexe donne également du pouvoir. Hamilton stimule notre capacité à créer de l'espace pour faire cœxister des idées contradictoires. Ces images concises, construites, qui ont subi de multiples coupures, sont des pièces pressenties pour de plus grandes œuvres qui se développent à partir d'une rencontre directe avec le corps pour adopter l'échelle des intérieurs et de l'architecture. *Toothpick suit (suitably/positioned)* (1984) est une œuvre communicative et conjonctive – un signe annonciateur des grandes installations à venir. Hamilton a pris un costume d'homme classique, à rayures très fines, et y a attaché une peau épaisse et impénétrable de cure-dents blancs et noirs. Simultanément objet, vêtement et architecture, le costume adopte les dimensions et les proportions du corps, tout en donnant l'illusion d'un refuge. Il est stupéfiant et féroce en apparence, expressif et protecteur, offrant un espace provocateur pour une conscience élargie du corps qui a désiré, imaginé et habité le costume. L'épiderme n'a pas émergé d'une croissance cellulaire « naturelle » ; il a été travaillé de l'intérieur et de l'extérieur.

*Toothpick suit* suppose un agrandissement de l'échelle et du mouvement dans l'espace, de même qu'il est le reflet d'une constante des grandes installations de Hamilton. En utilisant de façon caractéristique un nombre limité de matériaux, elle les accumule souvent en une abondance démesurée. Cette discrétion, le reflet d'échelles de production domestique et aussi industrielle, privilégie les valeurs de la production par rapport aux valeurs de la consommation. *Toothpick suit*, de par son utilisation inconditionnelle d'un matériau unique, est une étude lucide sur l'obsession fructueuse et la contrainte fantastique. Il émane de cette œuvre une tension vivifiante entre le normatif et l'excentrique qui lui donne une nature dévoyée et crispée. Stabilité et imprécision, soutien et suffocation, abondance et absence, retenue et excès, extravagance et économie : l'œuvre de Hamilton rend sa corporalité au corps moderne et postmoderne. *Toothpick suit* ne veut pas être une composition aimable ou idéalisée mais représente avec éloquence et immédiatement les changements paradigmatiques de la théorie et de l'expérience contemporaine. Son œuvre contrôlée et incontrôlable, consciente et intuitive, dépendante ou contingente, annonce

que le sens peut être discuté s'il n'est pas stable. Il n'y a pas de refuge facile dans l'œuvre, mais ses puissantes structures réitératives et sa taxonomie disciplinée des matériaux, des mouvements et des modalités sont des invitations à envisager des manières subtiles mais profondes pour redéfinir le corps et les espaces dans lesquels il évolue.

Les paradoxes dans l'œuvre de Hamilton ne sont ni fortuits ni imprévus. Son art, calculé, orchestré et voulu, résultat d'efforts considérables, permet l'émergence des interprétations et des idiosyncrasies propres à chaque spectateur. Dans *(privation and excesses)* (1989), exposé au Capp Street Project à San Francisco, Hamilton et des volontaires avaient disposé au sol 750 000 pennies sur un rectangle de miel. On pouvait trouver dans les espaces adjacents trois moutons dans une stalle, des pennies et des dents moulus par des mortiers et des pilons motorisés, et un individu solitaire assis sur une chaise, avec un grand chapeau en feutre rempli de miel sur les genoux. Le figurant restait ainsi assis de longues heures à plonger ses mains et à les frotter dans le liquide visqueux. A la fin de l'installation, les moutons furent rendus à leur propriétaire, les pennies (7 500 dollars) utilisés en partie pour couvrir les dépenses, le reste étant distribué dans la communauté pour soutenir des projets artistiques et éducatifs. Le grand chapeau rempli de miel reste le seul élément explicite de cette ancienne installation. Dans la photographie *n° 15 honeyhat* (1989-1993) (chapeau de miel), qui fait partie de la série *body object*, Hamilton est photographiée les mains dans le miel et le chapeau sur les genoux se livrant à cette activité. Se laver ainsi les mains sans cesse avec du miel est sans aucun doute déroutant. Propreté compulsive ? Cupidité effrénée ? Obsession ? Manie ? Délice ou terreur ? Aucune analyse économique ou émotionnelle n'est optimiste ou rassurante.

Dans la vie de beaucoup d'artistes, des projets spécifiques conduisent à un réexamen approfondi de la pratique esthétique. Ils ne peuvent pas aller au-delà d'une prouesse déjà réalisée. Comment aller au delà… ou en deçà ? J'imagine que ceci est arrivé à Hamilton il y a plusieurs années. *(tropos)* (1993), exposé pendant neuf mois au troisième étage de la Dia Center for the Arts Foundation de New York, explorait les limites du cosmos par l'intermédiaire de stratégies minimales et maximales. Une structure minimale soutenait une extrême outrance. Hamilton avait créé une atmosphère

électrique dans un vieil espace industriel inerte. Elle commença par des opérations préliminaires pour adapter l'architecture de l'entrepôt new-yorkais reconverti où se trouve le siège de la Dia. Les fenêtres existantes furent remplacées par du verre dépoli, créant ainsi une luminosité voilée et régulière qui baignait de façon uniforme les espaces et les surfaces intérieures. Tout comme la cataracte sur des yeux vieillissants, le verre translucide intensifiait l'intériorité et brouillait la vision sur le monde extérieur. De surcroît, le sol avait été couvert de couches irrégulières de béton, créant ainsi une topographie subtile, décelable seulement au contact de la plante des pieds en traversant l'espace.

Avant l'exposition, le personnel de Fabric Workshop (Atelier de tissus) et une importante équipe d'étudiants en art de Philadelphie avaient travaillé avec Hamilton. Du crin prélevé en Chine sur des crinières et des queues de chevaux, avait été cousu sur des bords de tissu. A New York, l'artiste et une communauté de travailleurs – des étudiants en art, le personnel de la Dia, d'autres volontaires – entreprirent de disposer les bandes de crin de manière à recouvrir les 750 mètres carrés de sol. Ces toisons faites à la main furent posées sur le sol de la galerie en couches qui se chevauchaient.

Pour *(tropos)* le chantier se révéla particulièrement difficile tant pour la construction que pour les négociations. Les courants et les couleurs de l'étendue tentaculaire compliquaient l'expérience de la topographie. Les indices kinesthésiques et visuels étaient incohérents, voire contradictoires. Les changements se trouvaient-ils au niveau des apparitions ou à celui des réalités ? A quelques exceptions près, il n'y avait pas de désir pressant d'atteindre une destination spécifique. Toutefois, Hamilton avait placé à un certain endroit une petite table et une chaise. Dans une attitude hiératique, un figurant lisait silencieusement le texte d'un livre puis le brûlait mot après mot, ligne après ligne avec un stylet incandescent. Parallèlement à cet effacement répétitif et monotone, dans des endroits précis de cet immense espace, Hamilton avait disposé des sources sonores, l'enregistrement d'un homme lisant avec peine. Il était atteint d'aphasie à la suite d'une congestion cérébrale et son discours haché était maintenu par la déconvenue d'hésitations difficiles et longues et de mots incomplets. Les espaces silencieux entre la pensée, le langage et l'articulation traduisaient une angoisse interminable – le dilemme pour

construire et affirmer le sens. Le langage est représenté comme un système symbolique agité qui, dans son état affaibli et imparfait, reste un agent prédominant de sens. Hamilton reconnaît sa dualité, hésitant souvent à donner un nom à une chose ou à un phénomène à cause des limites que les définitions imposent.

Hamilton n'est pas à l'aise avec les éléments explicites et les faits concrets qui déterminent une si grande somme de travail lié à un lieu particulier, et elle exploite les dimensions de l'espace, celles qui sont apparentes et celles qui sont incalculables. Elle se déplace entre les conceptions générales et locales de lieu. *(tropos)* commence par la réponse évolutive de l'artiste au lieu, puis dans un élan génial va jusqu'à accepter un groupe de participants ayant aidé à la construction de l'installation substantielle mais éphémère. En s'élargissant afin de soutenir une vision collective, les idées se réduisent à l'échelle du corps individuel – la particularité de l'expérience guidée par l'attente personnelle.

*(tropos)* offrait des occasions peu communes d'observation et de réflexion sur le mouvement et le corps. La mer enflée de crin permettait un déplacement dans l'espace périodiquement contrecarré par le fait qu'on s'emmêlait les pieds dans ces enchevêtrements de crin, changeant l'allure ou le cours de l'action. Les mouvements des visiteurs ne pouvaient pas être totalement prévus. Par contraste, les gestes des officiants lisant méthodiquement des passages de texte et les enflammant produisait une oasis de calme dans cette mer de crin. Chaque figurant, assis silencieux, délicieusement indépendant, avec seulement une main qui descendait de manière délibérée le long de chaque page, représentait une étude de l'activité absurde, résolue et réglée d'avance.

Par contraste, le rythme de la voix aphasique était irrégulier, hésitant et pressant. Il n'y avait pas de lignes directrices. Les structures linguistiques s'étaient affaiblies, n'étaient plus fiables. Le silence agité, balbutiant et bégayant produisait une chorégraphie malaisée quand la géographie familière de communication ne pouvait plus être dirigée. *(tropos)* n'était pas un espace attachant ou facile. Ses messages subliminaux, étonnamment attrayants, étaient singulièrement angoissants. Ses mouvements embarrassés et difficiles offraient des métaphores et des méthodologies pour des développements plus récents de l'œuvre.

Une analyse du mouvement dans le travail récent de

Hamilton dévoile des développements inverses. Autrefois, la navigation à l'intérieur d'un espace entier était une condition préalable à l'expérience et à l'intuition, alors que maintenant beaucoup de ses installations récentes font appel à des systèmes mécaniques, à la lumière et à la vidéo. Bien que le spectateur ne reste jamais impassible, il est gêné, dirigé ou stationnaire – observateur pensif plutôt que participant kinesthésique. Le lieu du mouvement est déplacé ; la nature du mouvement est également transitoire. Si les systèmes mécaniques font appel à un modèle prévisible, le mouvement du corps est souvent plus capricieux. Le mouvement était autrefois répétitif, méthodique, même s'il n'était pas toujours passif ; il est maintenant incohérent, interrompu et apparemment involontaire.

Je n'ai pas vu *(lumen)* (1995) à l'Institute of Contemporary Art de l'université de Pennsylvanie, mais il est indiqué dans la documentation que les spectateurs entraient dans l'installation sur deux niveaux par le haut pour faire l'expérience du voyeur découvrant les activités du dessous. En entrant dans l'espace obscur, des sons claquants et irréguliers emplissaient l'espace ouvert et sombre. Des petits moniteurs vidéo de la taille de la main disposés dans les murs de la galerie montraient les bouches en mouvement mais muettes de poupées et de marionnettes de ventriloques. Sans les voix manipulées d'opérateurs humains, les bouches fermées des silhouettes de bois produisaient des sons secs et soudains. Il n'y avait ni langage compréhensible ni rythme réconfortant ; c'était un chaos d'activité et une vacuité de sens. Le mouvement était irritant et irrégulier.

Sur le niveau inférieur, un grand zootrope de tissu ondulant pivotait. Un figurant dont on ne voyait que l'ombre tenait un outil prothétique grossier – une main de bois – et tentait à maintes reprises de saisir un anneau qui se balançait dans l'obscurité. Les tentatives étaient maladroites et agressives. Quand la tentative aboutissait, l'anneau était empoigné et un tissu roulé se déployait pour révéler brièvement un texte réfléchi sur les surfaces oscillantes du zootrope et du mur adjacent. Mais tout ceci était entièrement furtif, et le geste absolument futile. Le texte était difficile à discerner, le rideau levé momentanément avant que l'exercice frénétique et imprécis ne recommence au début. Même sans le poids de la plénitude et de la prévisibilité, il demeure une sensation inévitable d'immersion.

Si la pesanteur caractérise bon nombre des premières installations et objets de Hamilton, il y a de plus en plus de reconnaissance et d'engagement dans le sens de l'instabilité – l'acceptation du fait que les réactions de nos corps sont quelquefois incontrôlables. Occasionnellement, elles défient les agencements internes, mais rejettent également les distorsions externes ; Hamilton livre ces messages multiples avec habileté. Mais la clarté d'intention évolue, et on peut la découvrir au travers de ses activités menées avec son esprit curieux et actif dans d'autres moyens d'expression.

*Seam* (1994), installation créée pour la série *Museum of Modern Art's Projects*, a été le précurseur du changement. Hamilton a émis des réserves sur ce travail, mais il représente un moment de transition significatif. Je me souviens être allée au musée, confiante, pour voir la dernière œuvre de Hamilton. Je savais ce qui m'attendait. Je pensais que j'allais être mise au défi, mais pas du tout bouleversée sur le terrain artistique et intellectuel qui m'est familier. Il y avait le tas généreux de tissu rouge auquel je pouvais m'attendre, mais tous les autres éléments habituels étaient absents. En fait, même les tas d'étoffe semblaient bien maigres.

Au-dessus de l'assemblage de matériau, à hauteur de la taille, un grand écran vidéo diffusait une action continue, à première vue énigmatique. Il fallait du temps pour identifier quelque chose d'uniformément répétitif qui glissait et tournait en cercles à travers une translucidité épaisse. Un doigt, filmé derrière du verre, se déplaçait sur une surface plane couverte de miel, caressant, tournoyant et repeignant la surface. La seule constante était le mouvement hypnotique produit qui effaçait et reconfigurait le champ visuel. Le mouvement générait des résultats inconnaissables.

Dans les premières œuvres, le mouvement était fiable. Il y avait des relations de cause à effet auxquelles on pouvait se fier, même si elles étaient absurdes. Le mouvement créait une diminution ou un développement. Cette composante la plus modeste mais la plus succincte de bon nombre d'installations n'est pas fixe. Le mouvement est soit sporadique et dirigé (dans [*lumen*]), soit continu et rebelle (dans *seam*). *Seam* annonce d'autres voies dans l'œuvre de Hamilton. L'échelle n'est pas la conséquence d'une accumulation excessive de matériaux dans l'espace. Le grand écran vidéo, les mouvements magnifiés et les détails exagérés de l'énorme doigt situé dans un modeste cadre architectural indiquent les

nouvelles dimensions de l'échelle.

Avec ces excursions plus récentes dans la technologie et la temporalité de la vidéo, Hamilton développe de nouvelles convergences entre le corps et le cadre architectural. Le corps n'est plus un récepteur ou un agent ; il est devenu un nombre entier, partie intégrante de la composition architecturale. Ses mouvements et ses images façonnent la nature du cadre architectural de la même manière que l'architecture influence et marque le corps. Il existait autrefois une hiérarchie dans les objets, les vidéos et les installations de Hamilton mais ces éléments sont devenus porteurs de sens équivalents. Son travail le plus récent confirme que l'échelle a toujours été seulement partiellement en rapport avec la taille et de façon plus significative en rapport avec l'insistance.

Il y a de moins en moins de preuves fiables dans l'œuvre. La dynamique d'exagération et d'essence demeure la lutte perpétuelle et la force indéniable du travail de Hamilton. Après des installations ambitieuses et réactives, il y a maintenant des moments de retenue. Le déploiement de systèmes motorisés et mécanisés dans *(lumen)* et *volumen* (1995) régulent mystérieusement des lieux plus retenus et plus réservés. Les systèmes mécanisés remplacent l'extravagance des matériaux. Les corps médiateurs et tactiles de *(salic)* (1995) et de *(handed)* (1996) évoquent des constructions plus spartiates mais non moins résonantes. *(handed)* est installé dans un long passage sombre avec 13 rétro-vidéo projecteurs placés à hauteur de la taille de part et d'autre d'un couloir. Sur chaque image, une femme est en train de polir un objet qui se révèle être une prune qu'elle tend en direction du spectateur ; l'activité est répétée à l'infini et de façon obsessionnelle. Au moment même où la peau fendue et brillante du fruit devient identifiable, elle disparaît et le processus recommence. Pour *seam*, Hamilton a créé un lieu de perception kinesthésique de médiation bien plus intriguant.

La logique exacte ou les moyens de production ou de projection des œuvres récentes sont inaccessibles – souvent cachés, hors de vue. Au cours de ma visite de l'atelier de l'artiste à Columbus, j'ai vu un prototype pour *(bounden)* (1997) (devoirs impérieux). Derrière une paroi se trouve un réseau complexe de tubes médicaux en plastique, de valves et de bidons d'eau. C'est exactement ce genre d'invention et d'excès qui captive dans le travail de Hamilton – les signes

certains d'un esprit énergique et extravagant.

Mais la recherche, le développement et la production, autrefois si transparents et intrinsèques au travail, sont devenus plus discrets. Les entrailles et les viscères de l'ébauche de Hamilton pour *(bounden)* seront cachées dans les infrastructures des murs du musée. Par des ouvertures infinitésimales, de l'eau stockée coulera goutte à goutte pour atterrir au sol. Alors que les mystères de ce mur qui pleure ou qui sue sont prééminents, les preuves de sa fabrication sont imperceptibles. Après des années de travail démonstratif occupant souvent d'immenses espaces horizontaux, cette pièce indépendante et verticale est une abondance indisciplinée et invisible. Pendant de nombreuses années, la fabrication a été un processus transparent. Elle définit et remet en contexte le travail. Hamilton a peut-être atteint un point où l'élucidation de la méthodologie ne renforce pas nécessairement notre compréhension.

« L'eau devait être expulsée, tout comme l'âme, la force de vie, la force, la performance sexuelle et autres pouvoirs donnés par Dieu ont été conçus comme des fluides destinés à être absorbés par le corps humain, ou en être extraits. En effet, « aeon » signifie à la fois la moelle épinière et le destin, peut-être avec l'idée que le sort de chacun est lié à ce fluide. Les temples suent, comme la pierre sue, et ils pleurent avec la pluie, et les moulures et ornements canalisent ces fluides exactement comme leurs contreparties sont canalisées dans les sacrifices, où les autels sont équipés de grillages et de tubes pour le flux et la récolte du sang, du vin, du miel et autres substances offertes. » (Hersey, p. 40)

Le mur qui pleure de *(bounden)* représente une nouvelle direction qui partage de fortes affiliations avec les milliers de dents dans une couche d'oxyde de fer. Dans l'installation d'origine de *untitled (between taxonomy and communion)*, 1990, un fluide rouge coulait de sa base. Cette œuvre, maintenant inerte, n'a pas toujours été dépourvue de sang. Malgré tous les changements significatifs dans son œuvre, l'artiste exprime à la fois « la flèche du temps et le cycle du temps. » Le travail a subi des transformations constantes et courageuses, mais il demeure essentiellement discursif et récursif. Il contient une taxonomie de références et d'influences éclectiques et sélectionnées tout en cherchant à établir des liens significatifs avec le travail antérieur. Alors qu'autrefois Hamilton s'efforçait de galvaniser le sens par le

biais de la fabrication, le message durable de ce travail réitératif et audacieux est la fête et la vénération pour des manifestations de donquichottisme de la connaissance.

Dans *(malediction)* (1991) les visiteurs passaient par une antichambre parsemée de chiffons trempés dans du vin pour pénétrer dans un espace plus large, obscur et feutré. On pouvait entendre un faible enregistrement d'une femme en train de lire des passages des poèmes de Walt Whitman *Song of Myself* et *The Body Electric*. A l'autre extrémité de la pièce, une femme était assise à une longue table de bois. Tournant le dos à l'entrée, elle faisait face à un tas imposant de tissu. Les spectateurs qui se dirigeaient de l'autre côté de la table pouvaient l'observer en train de ramasser méthodiquement des petits morceaux de pâte à pain qu'elle mettait dans sa bouche. Chaque morceau gardait une empreinte différente de la bouche, des dents et de la langue – l'unique lieu de la sensualité et du langage. Chaque empreinte était enlevée et placée dans un panier en osier utilisé à l'origine pour emporter les corps à la morgue. Six années plus tard, ces nombreuses empreintes se sont durcies, craquelées, mais continuent cependant de faire le tour des musées.

A l'inverse de ces éléments d'un témoignage si éclatant liés au sens tactile et aux viscères, les dernières empreintes de Hamilton sont temporelles et visuelles. En définitive, le doigt qui négocie la surface de miel de *seam* ne laisse aucune trace physique. Ni additif, ni réducteur, il est du domaine de l'incitation et de la présentation d'idées transitoires telles que les « tendances de la connaissance » (Shattuck, p. 332).

« Il se peut que nous approchions de la chose connue, que nous la pénétrions, que nous sympathisions et que nous nous unissions à elle afin d'atteindre une connaissance subjective. Ou bien il se peut que nous restions en-dehors, que nous l'observions, que nous l'atomisions, que nous l'analysions et que nous la considérions afin d'atteindre la connaissance objective. La connaissance subjective et emphatique nous fait perdre de vue la perspective judicieuse de l'objet ; la connaissance objective, en cherchant à maintenir cette perspective-là, perd le lien de l'empathie. » (Shattuck, p. 332)

L'art de Hamilton dramatise les conditions changeantes de la connaissance mais ne les rend jamais sentimentales. Son œuvre, ni intemporelle ni simplement opportune, place l'expérience dans le temps. En commençant par le présent, elle voyage vers le passé et le futur. Ni souvenir, ni symbole,

ni sortilège, l'œuvre est le témoignage d'une enquête approfondie – stimulant notre propre immersion dans cette production esthétique excentrique et abondante. Par l'attraction et la trépidation, elle nous donne le courage d'étreindre pleinement les structures sensuelles de la pensée aussi bien que les dimensions cérébrales de la sensation. L'art exquis et errant de Hamilton engendre cette complicité qui nous permet peut-être de nous approcher de l'intemporel.

*Sources citées*
John Bender, David E. Wellbery, *Chronotypes: The Construction of Time*, Stanford University Press, Stanford, 1991.
Stephen Jay Gould, *Time's Arrow Time's Cycle: Myth and Metaphor in the Discovery of Geological Time,* Harvard University Press, Cambridge, 1987.
George Hersey, *The Lost Meaning of Classical Architecture*, The M. I. T. Press, Cambridge, 1988.
Roger Shattuck, *Forbidden Knowledge: From Prometheus to Pornography*, St. Martin's Press, New York, 1996.
Susan Willis, *A Primer for Daily Life*, Routledge, New York, 1991.

*Traduction adaptée par Thierry Prat*

# Ineffable Dimensions:
# Passages of Syntax and Scale

*Patricia C. Phillips*

We are often taught to deal with ideas as the highest form of knowledge. But the process of abstraction by which we form ideas out of observed experience eliminates two essential aspects of life...: time and individual people acting as agents. At their purest, ideas are disembodied and timeless. We need ideas to reason logically and to explore the fog of uncertainty that surrounds the immediate encounter with daily living. Equally, we need stories to embody the medium of time in which human character takes shape and reveals itself... (Shattuck, p. 9)

The timeless is a disputed and impacted concept. In a contemporary culture where contingency is pre-eminent and the reliability of universal and enduring ideas is suspect, the artifacts and values that announce the authority of the timelessness inevitably stimulate sustained argument—or furtive attraction. The timeless is everywhere and all of the time; it increases in resonance and recognition as our lives unfold. Ironically, it is also about neverness, which is no time at all. While skepticism is not only defensible but well-founded, a reluctance to acknowledge lasting or intrinsic ideas, values, or ideas also may sound alarming evidence of thoroughly commodified, disquietingly provisional lives. Some moments are often confused with signs of the enduring. There are objects, experiences, memories, and spaces that dodge a temporal specificity. Time and again, any encounter invokes an ambiguity so that when, how long, and other queries of situation and duration produce imprecise,

misleading responses. These incidents—often brief, unanticipated interludes—allow memories to inhabit experience, giving the present an unfastened, but intricate richness. Ironically, these moments produce an embodied and ethereal experience of history that disturbs stable orientations of time and place. "Time loses its character as a locational marker and becomes the productive medium that generates, at an accelerating rate, innovative experiential configurations." (Bender and Wellbery, p. 1) These occasions invite us to travel willingly with doubt and without a preconceived destination. We give ourselves to a familiarity that, in fact, signifies the unintelligible.

In spectacular accumulations of produced materials and collected substances, Ann Hamilton excavates the fugitive quality of memory and experience. Materially-laden and temporally-limited, her installations' enigmatic dimensions often ripen in the small residuals and objects that remain. As memories congeal around specific projects, the objects are synaptic, creating both boundaries and connections for prolonged meaning. In 1992, Hamilton created (aleph) at the MIT List Visual Arts Center in Cambridge, Massachusetts. Keenly interested in the implications of shifting technologies at a major research institution, the installation expressed the tensions of tangible loss and incalculable emergence during paradigmatic change. The floor of the entire space was covered in metal sheets; the unyielding surface amplified every footstep enhancing a consciousness of the body's movement. Along one wall, Hamilton stacked thousands of patent books, technology texts, and government documents. Arcane and unused, the vast presentation of obsolescence was broken by the entrapped interventions of prone sawdust-stuffed wrestling dummies. In contrast to this magnificent abundance were more intimate interludes. Near the entrance to the gallery, an individual sat at a library table methodically sanding the silver backs from rectangular mirrors. As they were transformed from reflective to transparent surfaces and stacked side-by-side like pages of a book, at the far end of the space a video played a repeating tape of stones rolling around an open mouth. Like resources abandoned in a shift from a mechanical to technological age, the installation was inexplicable and momentary; the video and mirrors are the only lasting, if mute, elements that both recount and reconfigure memory and meaning.

On an early summer trip to Ann Hamilton's home in Columbus, Ohio, we talked during long walks, daily chores, and other activities about the body of work—videos, objects, artifacts, and mechanical devices—in a recent traveling exhibition, assembled and organized by the Wexner Center for the Arts at the conclusion of her 18-month artist's residency. Later, seeing for the first time many of these captivating objects enhanced and revised my perceptions of Hamilton's work. Perhaps this opportunity to grapple with the relationship of objects and installations sharpened a critical perspective that complicates and deepens the attraction that I have for the work.

Other than the artist herself, I am reasonably sure that only a handful of people have encountered all of her work—installations, videos, photographs, performances, and objects. I certainly—and regretfully—have not. So, it is necessary to pursue this passionately discursive and marvelously contrived plenitude through a combination of direct experience, the study of documentation, the consideration of other related evidence, and the construction of personal and intellectual connections. Anchored to these imperfect conditions, I am buoyed by the possibilities of discovery and elucidation that writing can provoke.

In contrast to the produced, industrial artifacts—mirrors and video —of *(aleph)*, often the residuals of installations are natural and organic materials. To observe and revel in Hamilton's long banquet table powdered with iron oxide and supporting a meticulous taxonomical display of teeth, is to recognize the inextricable bonds of production and collection in her work. *Untitled (from between taxonomy and communion)*, 1990, is a great phalanx. Row after row of animal and human incisors, molars, and cuspids are arranged in strict formation filling the length of the steel surface. The experience of this assiduous endeavor to procure and present such an accumulation of physical evidence is not to accept an abstract totality but to behold the particularity of each element. From translucent slivers to menacing fangs, the whites, yellows, and browns of these disincarnate specimens form an anthology of distinct moments and lives whose final resting place is a thick blanket of crimson powder.

The evocative title of the original installation for which the table was produced suggests the combined activities of study and sacrament—the secular and ineffable dimensions of

human knowledge. Hamilton's table infers a site for dispassionate observation, as well as an unidentified collective ritual. It represents the supple, negotiable nature of objective and expressive response.

There is a mysterious, melancholic, and seductive beauty in the collection of delicate and decayed teeth. In *The Lost Meaning of Classical Architecture*, George Hersey exhumes the ritual and pagan progenitors of classical architecture. "Every molding was determined by strict rules for size, placement, and shape. And, in the same way that nowadays we obey all sorts of incest and dietary taboos long after the myths purporting to explain them have been forgotten, so in later centuries architects have continued the ritual complexities of classicism even after all consciousness of a sacrificial meaning has ebbed away." (Hersey, p. 2) He proposes that orders of columns, entablatures, tympanums, cornices, corbels, friezes, and other architectural elements, while exhorting the honor, virtues, and firmness of republican values to contemporary citizens, were derived from the symbols of ancient societies sustained by animal worship and the viscera and vapors of periodic ritual slaughters and ceremonies. In Hersey's analysis of a house built in 1905 for New Yorker Edward S. Harkness by architects Hale and Rogers, he describes his own experience: "Looking up at the soffit one sees the upper maw of a beast, lips drawn back, gums salivating, and a row of dentils." (Hersey, p. 40). Hersey's impassioned and controversial thesis indicates that Greek temple ornamentation was an expression of abject ideas of taboo. Recognizing that taboos are simultaneously about "fear and fascination" (Shattuck, p. 270), Hersey claims that classical architecture has been cleansed and eviscerated of its poetics—its cultural and carnal significance. Hamilton's insistent, timely work hints at other inaccessible mysteries that wrest it from the moment and transport it to more transitive contexts. Often, there is the implication of histories of desire and labor embedded in found or produced materials. If the initial inspiration for many projects is unnavigable, the constructive process is explicit; art engenders the care and time of attentive production. Tangible materials and transparent actions radiate to unimagined spaces and incalculable moments. In this bounty of old and new references, assembled and aligned teeth are reminders that ordinary objects are dependable

repositories for cumulative layers of meaning. Hamilton queries the commonplace to unfold the enigmatic and inexplicable.

Hersey cites that in *Human, All-too-Human*, Friedrich Nietzsche claims that the beauty of classical forms tempered the terror, acknowledging that the dread was pervasive and possibly timeless. Hamilton bestows similar "holy versus the unholy" dimensions in all of her work. (Hersey, p. 156). Extracted teeth and skeletal remains are irrefutable evidence of gravity, death, decay, and rejuvenation. Their harsh, stark beauty is displayed in an arid field of blood. Fascination and fear, enchantment and resistance are components of a full-bodied encounter with Hamilton's work. Anxious order evokes serene disturbance.

Hamilton is not a closet classicist and references to Hersey's ardent, unsettling thesis do not imply ideas about conscious or unacknowledged intentions in her work. But the evacuation of history, poetry, and production—the lost meaning of materials serves as a useful analogue to explore Hamilton's work. Intellectual, intuitive, but rarely improvisational, Hamilton is a sleuth for meaning, insistently probing what she understands, as well as inchoate ideas and fugitive memories. Her selection and "handling" of materials is a dependable metaphor for the production of knowledge. We extract particular ideas to caress and tease out their significance.

"We need to be faithful to our traditions and our knowledge, to our community and our history. And we also need to be able to respond with guarded flexibility and understanding to challenges to those traditions and that knowledge... Over and over again in the tiny decisions of everyday life, we must do just that at every level of action and reflection, through every fluctuation of doubt and faith. "(Shattuck, p. 337) Through the orchestration of great abundance and fine details, Hamilton divests multiple meanings in materials and spaces, while consoling us that some ideas, experiences, and sensations lay beyond our reach. Through exquisite excess, viewers confront the humility of limitations. Far from sullen, if never entirely hopeful, Hamilton reaffirms an imperfect concept of knowledge. Neither nostalgic nor ideological, she creates spaces and situations to experience the fullness and frustrations—the anguish and alarm —of the human condition.

Many of the found objects and collected evidence are an invitation to reconsider different ways of approaching and apprehending this vast body of work. Neither overlooking nor aggrandizing the significance of her protean installations in an extensive range of art contexts and architectural sites throughout the world, a reflection on objects discloses Hamilton's keen insights on the cultural infrastructure of production, materials and spaces that define our activities, desires, and physical boundaries. Undoubtedly, references to Hersey's architectural scholarship and speculation is also a recognition that Hamilton mines a vast glossary of informants and ideas, including the historical transformations of materials, interiors, and architecture that provide the common structure of her objects, videos, and installations. Within this supple framework, Hamilton navigates shifting scales and media with dazzling agility.

Insatiably curious and shrewdly observant, she is a kinesthetic agent in the world. Her investigation and orchestration of reflexive and more conscious physical movements in contrasting circumstances represent the intellectual and aesthetic patterns of her life and work. This is not an unusual observation to make, but it is noteworthy because of the form, substance, scale, and duration of work. And Hamilton's work invites this psychic and physical involvement from us. Endorsing and honoring the intensive communities of contributors that help to construct so much of the work, her art requires our own conceptual and corporeal commitment. There has to be both reflection and movement so that the work can inhabit us. Hamilton's art advocates that thinking be purposeful yet indirect. We are challenged to actually or imaginatively move, touch, listen, smell, hear, and taste. Certainly sight remains significant, but it is not always the most privileged or reliable physical sense in an appreciation of Hamilton's dimensional and discursive work. Concurrent perceptual strategies are stimulated.

The work originates at the most intimate scale, if ultimately extending beyond the boundaries of the individual body. For the past year, Hamilton has been immersed in a delicate, painstaking form of embroidery. It is in the intimate, discrete motions of diminutive stitches, the deposit of small stones on individual letters and numbers, the searing of language from an entire book, or the placing of bread dough on one's tongue to make endless impressions of this internal cavity

that the incisive architectonics of the large installations become more legible. As in all memorable architecture, Hamilton's details are inviolable. They reveal structure, texture, and character.

 Making independent objects or presenting those produced in the course of long installations, Hamilton's body-object dialectic is richly resonant. In the province of recycled processes and repeated routines, a specificity emerges that distinguishes each element. The objects express productive patterns rather than common commodities. In *(lineament)*, 1994–1996, shown at the Ruth Bloom Gallery, Hamilton lined the interior space with a skin of raw plywood. An individual sat at a table of suspended plywood winding strands of text into balls. Light from a projector cast distorted shadows of the repetitive activity. Elements extracted from *(lineament)* include two simple plywood boxes constructed from materials used in the original installation. They hold the books with removed sentences and the wound balls of strips of text. The regularity and variability register a generic process particularized by the pacing and dexterity of different hands. Some of the spheres are dense, compact, and efficient; others have a light, buoyant, and casual quality as air circulates through the loosely gathered texts. They register a uniformity of method, as well as the eccentricities of making. "We all make meanings with the commodities that we use and bestow. But the meaning possibilities are already inscribed in the history of commodity production and exchange. The school of popular culture criticism that promotes meaning-making as the redemptive aspect of our relationship to a commodified culture sometime goes so far as to imply that we can make wholly new meanings." (Willis, p. 136)

 A collection of four dozen books, *(tropos)*, 1993, are arranged in an impressive procession. Each book has a different character. Undoubtedly, paper stock and the age of an edition are factors, but the different individuals who witnessed the nine-month installation at the Dia Center for the Arts, each left unique imprints on these artifacts. Using a heated stylus, attendants read and then burned line-by-line, page-by-page the texts of entire books. Some of the charring devoured the lines and paper. In others, the stylus lightly stroked the lines of language leaving parts of letters and the paper in tact. Language became oblique if not entirely

expunged. Other attendants' scorching strokes frayed the pages producing a spiked surface suggestive of Hamilton's fantastic *toothpick suit* (1984). Their original intent subverted, the books are poignant evidence of the vagaries and intricacies of human touch—the ungovernable dimensions of the most repetitious work. Aggressive, violent, circumspect, and tentative, the books are testimonies to the fragilities of routine and the mysteries of the commonplace. If not with the same facility of the artist, Hamilton's work invites each viewer to venture between small, middle, and large scales. Her art is constructively recursive and reiterative. A particular character of each piece is established, but it persistently refers to other works. A vivid example of Hamilton's brilliant recycling of ideas and materials is the relationship of miniaturization and magnitude. *Untitled* (1993–1994) is a simple, white linen collar. Displayed independently, located in between the genres of jewelry and clothing, the inside is a neatly embroidered alphabet of block letters. The outside of the collar is a delicate torrent of long strands of white and gray horsehair. Meticulous and shocking body adornment, it is a distillation that dilates to the sublime proportions of the immense horsehair floor of *(tropos)* (1993). Through this process of contraction and dilation, small objects and immense installations reverberate with references and recurrences.

In *Time's Arrow Time's Cycle*, geologist and paleontologist Stephen Jay Gould considered the bifocality of time, as well as the great divide of language and nature. Near the conclusion of his meditations on myth and metaphor in geological time, Gould cites the case of Ritta-Christina, Siamese twin girls who died in 1829. Scholars of the day debated inconclusively if she (or they) were one or two people. With two heads and brains but a single body, Ritta-Christina had qualities of an individual and twins. Obviously, there is no single, satisfying answer. As Gould observes: "The boundaries between oneness and twoness are human impositions, not nature's taxonomy." (Gould, p. 200). He argues that intelligibility requires that multiple, perhaps contradictory ideas "dwell together in tension and fruitful interaction." (Gould, *ibidem*).

Whether in matters of temporality, scale or meaning, paradoxical tensions contribute to the structure of Hamilton's work. Nowhere is this more apparent than in the *body object*

series. A long-standing preoccupation, the artist has produced black and white photographs during the past twelve years that depict a person with a mundane object. Ordinary props produce disarming visual puns. Witnesses of these scenes do not behold a simple object of desire; rather, objects often appear to devour or ensnare the body. *#5 bushhead* (1985–1991) depicts Hamilton standing facing the camera. Conservatively dressed, her entire head is eclipsed by a large thatch of coarse grass. Faceless, sightless, and undoubtedly voiceless, she looks like an inverted make-shift broom. In *#3 shoemouth* (1984–1991), the artist is photographed in profile with the front of a shoe projecting from her mouth. Unlike the metaphorical names of many of Hamilton's installations, the *body object* titles are bluntly matter-of-fact. It is easy to engender images for *#10 baskethead* (1984–1993), *#1 chairbody* (1984–1991), or *#11 bootarm* (1984–1993). These images are comical and confrontational. The object's common function and the body's conventional action are humorously undermined. Pictured in compromising, if implausible, situations, these funny, awkward arrangements confound, muffle, and restrain. Body and object are at puzzling stalemates; both are held immediately and whimsically hostage. In this series, the objects are useless; the figure is disabled. Often objects become animate; the body is inanimate. Two things or a single still life? These images tweak the dependability of methods used to perceive, classify, and identify. But the perplexing is also empowering. Hamilton stimulates our capacity to create space for a coexistence of contradictory ideas.

These concisely constructed, highly edited images are thought pieces for larger works that expand from a direct encounter with the body to engage the scale of interiors and architecture. *toothpick suit (suitably/positioned)*, 1984, is a communicative and connective work—a prescient sign of the larger installations that follow. Hamilton took a conventional men's pin-striped suit and attached a thick, impenetrable pelt of black and white toothpicks. Simultaneously object, apparel, and architecture, the suit accommodates the dimensions and proportions of the body while providing an illusion of shelter. Stunning and ferocious in appearance, expressive and protective, it offers a provocative space for an expanded consciousness of the body that desired, envisioned, and inhabits the suit. This epidermis did not emerge from

"natural" cellular growth; it was labored on and is labored in. *Toothpick suit* implies an amplification of scale and movement in space, as well as indicates a defining characteristic of Hamilton's great installations. Typically deploying a limited number of materials, she frequently applies them in inordinate abundance. This discretion, reflecting both domestic and industrial scales of production, privileges productive over consumptive values. *Toothpick suit*, with its unqualified use of single material, is a lucid study of fruitful obsession and fantastic restraint. There is an animating tension between the normative and eccentric that shapes its edgy, errant character. Stability and indeterminacy, support and suffocation, abundance and absence, excess and reserve, extravagance and economy: Hamilton's work corporealizes the modern and postmodern body. Seeking neither an affable or idealized arrangement, *toothpick suit* eloquently and urgently represents the paradigmatic shifts of contemporary theory and experience. In control and out of control, conscious and intuitive, dependable or contingent, it announces that meaning, if not stable, is not unassailable. There is no easy refuge in the work, but its powerful reiterative structures and disciplined taxonomy of materials, movements, and modalities are invitations to consider subtle but profound ways of refiguring the body and the spaces it negotiates.

The paradoxes in Hamilton's work are not incidental or unplanned. Calculated, orchestrated, and willed through formidable effort, the art encourages each viewer's own interpretations and idiosyncrasies to emerge. In *(privation and excesses)*, 1989, installed at the Capp Street Project in San Francisco, Hamilton and volunteers made a sweeping pattern of 750,000 pennies on a rectangle of honey in the middle of the floor. In adjacent areas were three sheep in a stall, motorized mortars and pestles ground pennies and teeth, and a solitary individual who sat on a chair with a large felt hat filled with honey in her/his lap. The attendant sat for long hours dipping and wringing hands in the viscid fluid. At the conclusion of the installation, the sheep were returned to their owner and the pennies ($7,500) were used to cover expenses and dispersed in the community to support arts and education programs. The large hat filled with honey is the only lasting, explicit element from this early installation. In the photograph *#15 honeyhat* (1989–1993), part of the *body*

*object* series, Hamilton is pictured engaged in the same unintermitting activity. The endless wringing of hands is unequivocally disturbing. Compulsive cleanliness? Wanton greed? Obsession? Mania? Delight or dread. No emotional or economic analysis is optimistic or reassuring.

In many artists' lives, particular projects lead to a thorough re-examination of an aesthetic practice. They cannot surpass an over-the-top achievement. How could there be more—or less? I imagine that this occurred for Hamilton several years ago. *(tropos)*, 1993, installed for nine months on the third floor of the Dia Center for the Arts, sought the outer limits through minimal and maximal strategies. A spare structure supported an extreme exorbitance. Hamilton constructed an electric atmosphere in an inert, old industrial space. She began with preliminary preparations that adjusted the architectural character of the New York loft building that is Dia's headquarters. Replacing existing windows with textured glass produced an even, subdued illumination that evenly bathed the interior spaces and surfaces. Like cataracts on aged eyes, he translucent glass intensified interiority and obscured views to the outside world. Additionally, the floor was transformed by irregular layers of concrete that created a subtle topography only discernible through the soles of the feet and by walking throughout the space.

Prior to the installation, the staff of the Fabric Workshop and a large crew of Philadelphia art students worked with Hamilton. Hair collected from manes and tails of horses in China was sown onto fabric borders. In New York, the artist and a community of workers, including local art students, the Dia staff, and other volunteers began the culminating activities for the final preparation and arrangement of horsehair to cover the 8,000 square feet floor. These handmade pelts were affixed in over-lapping layers to the gallery floor.

*(tropos)* was a physically demanding site to construct and negotiate. The currents and colors of the sprawling surface confused the experience of topography. Visual and kinesthetic clues were inconsistent, if not contradictory. Were the changes in grade apparitions or actualities? With few exceptions, there was no driving desire for a specific destination. But in one area of the floor, Hamilton placed a small table and chair. With transfixed attention, an attendant silently read and then incinerated the text of a book, word-

by-word, line-after-line with a heated stylus. Concurrent with this monotonous, repetitious erasure of linguistic meaning, in selected areas of the sprawling space, Hamilton located the recorded sounds of a man struggling to read. Having suffered a severe stroke that left him with aphasia, his halting speech was held together by the discomfiture of long, labored hesitations and incomplete words. The silent expanses between thought, language, and articulation captured an interminable anguish—the dilemma to construct and claim meaning. Language is represented as a restive symbolic system that in its imperfect, impaired state, remains a predominant agent of meaning. Hamilton recognizes its duplicity, often deferring to name some thing or a phenomenon because of the limitations that definitions inscribe.

Uncomfortable with the explicit elements and concrete facts that inform so much site-specific work, Hamilton mines both the apparent and incalculable dimensions of spaces. She moves between general and local conceptions of place. Beginning with the artist's evolving response to the site, (tropos) brilliantly expanded to accept a community of participants who helped to make the substantial, but ephemeral installation. Dilating to support a collective vision, ideas condensed to the scale of the individual body—the particularity of experience informed by personal expectation. (tropos) offered unusual opportunities to observe and reflect on movement and the body. The swelling sea of horsehair encouraged a drifting in space that was periodically thwarted by tangles that grabbed a foot, changing the pace or course of action. Movements were not entirely governable. In contrast, the gestures of attendants methodically reading and igniting passages of text produced a calm oasis in the sea of hair. Sitting silently, exquisitely self-contained with only a hand moving deliberately down each page, each attendant was a study of preordained, purposeful, and absurd activity.

In contrast, the pacing of the aphasic voice was irregular, halting, and urgent. There were no clear guidelines. Linguistic structures had become enfeebled and unreliable. Stuttering, stammering, and agitated silence produced an awkward choreography when the familiar geography of communication was unnavigable.

(tropos) was not an easy or endearing space. Stunningly seductive, its subliminal messages were singularly anxious. Its difficult and diffident movements offer metaphors and

methodologies for more recent developments in the work. An analysis of movement in Hamilton's recent work discloses inverse developments. Whereas once navigation of an entire space was a prerequisite to experience and insight, many of her recent installations involve mechanical systems, light, and videos. Although never impassive, the viewer is constricted, directed, or stationary—a more pensive observer rather than a kinesthetic participant. The locus of movement is shifted; the nature of movement is also transitional. If mechanical systems invoke a predictable pattern, the movement of the body is often more capricious. Once repetitive, methodical, if not always quiescent, movement is now inconsistent, interrupted, and seemingly involuntary.

Although I did not see *(lumen)*, 1995, at the Institute of Contemporary Art at the University of Pennsylvania, a review of its documentation indicates that viewers entered the two-level installation from above to experience a voyeuristic encounter with the activities below. Entering the darkened space, irregular clacking sounds filled the dark, open space. Small, hand-sized video monitors set in the gallery walls showed the mute, moving mouths of ventriloquists' dummies and marionettes. Without the manipulated voices of human operators, the closing mouths of the wooden figures made sudden, snapping sounds. There was neither a comprehensible language nor a comforting cadence; it was a chaos of activity and a vacuity of meaning. Movement was irritating and inconstant.

On the lower level, a great billowing fabric zoetrope rotated. Seen only in shadow, an attendant held a clumsy prosthetic device—a wooden hand—and repeatedly attempted to grab a dangling ring seen in shadow. It was a blundering, belligerent endeavor. When successful, the ring was grasped and a gathered cloth unfolded to briefly reveal a text reflected on the swaying surfaces of the zoetrope and adjacent wall. But it was entirely furtive—the gesture absolutely futile. The text was difficult to discern; the curtain was lifted momentarily before the frantic, imprecise exercise began all over again. Unburdened by plenitude and predictability, there still remains an inescapable sensation of immersion.

If gravity characterized many of Hamilton's early installations and objects, there is an increasing recognition and engagement of instability—an acceptance that our bodies' responses are sometimes uncontrollable. They occasionally

defy internal ordinances, but also deny external extortions; Hamilton shrewdly delivers these multiple messages. But there is an evolving clarity of intent informed by her activities in other media and her active, inquiring mind.

A progenitor of change was the installation *seam* (1994), created for the Museum of Modern Art's Projects series. Hamilton has reservations about this work, but it is significant transitional moment. I remember going to the museum to see Hamilton's newest work with confident expectations. I knew what to anticipate. I expected to be challenged, but never dislocated in the familiar artistic and intellectual terrain. Although there was a requisite, generous pile of red fabric, all of the other well-known transects were missing. In fact, even the stacks of cloth seemed meager. Above the waist-high collection of material, large video screens documented a continuous, if at first, inscrutable activity. Monotonously repetitive, it took time to identify something gliding and circling through a thick translucency. Filmed through glass, a finger traveled a plane of honey, stroking, swiping, and repainting the surface. The only constant was the hypnotic movement that produced, obliterated, and reconfigured the visual field. Movement created unknowable results.

In earlier works, movement was dependable. If absurd, there were reliable equations of cause and effect. It produced a diminishment or development. Movement, once the most modest but succinct component of many installations, is now unanchored. It is either sporadic and directed (in *[lumen]*), or continuous and intractable (in *seam*). *Seam* signifies other tangents in Hamilton's work. Scale is not a consequence of an excessive accumulation of materials in space. The large video screens, the magnified movements, and the exaggerated details of the enormous fingertip located in a modest architectural setting indicate new dimensions of scale.

With these more recent excursions into the technology and temporality of video, Hamilton is developing new concurrences between the body and the architectural frame. The body is no longer a receptor or agent; it has become an integral integer of an architectural composition. Its movements and images shape the character of the architectural frame as much as architecture influences and imprints the body. While there was once an orderly hierarchy in Hamilton's objects, videos, and installations, they have

become equitable environments of meaning. The more recent work confirms that scale has always been only partially about size and more significantly about insistence.

There continues to be a diminishment of reliable evidence in the work. The dynamic of exaggeration and essence remains the perpetual struggle and undeniable strength of Hamilton's work. After ambitious installations of imminence, there are new moments of withholding. The deployment of mechanical, motorized systems in *(lumen)* and *(volumen)* (1995) mysteriously regulate more reserved, restrained sites. Mechanized systems replace material extravagance. The tactile, mediated bodies in *(salic)* (1995) and *handed* (1996) signal more spartan, but no less resonant constructions. *Handed* is installed in a long, dark corridor with 13 waist-high video monitors on each side. In each image, a women polishes and then extends a plum toward the viewer; the activity is endlessly and obsessively recycled. A the very moment that the shiny, broken skin of the fruit is identifiable, it disappears and the pattern recurs. Related to *seam*, Hamilton has created a far more intriguing site of mediated and kinesthetic perception.

In the recent work, the exact logic or means of production or projection are inaccessible—often hidden from sight. When visiting the artist's studio in Columbus, I saw a prototype for a *(bounden)* (1997). Behind a sheetrock wall was a complex network of plastic medical tubes, valves, and containers of water. It was exactly the kind of invention and excess that is engaging about Hamilton work—the sure signs of an energetic and extravagant mind. But research, development, and production, once so transparent and intrinsic to the work, is more discreet. The entrails and viscera in Hamilton's concept for *(bounden)* is hidden from sight in museum installations. Through infinitesimal apertures, water gathers and slowly trickles down to accumulate on the floor. While the mysteries of the weeping or sweating wall are tantamount, evidence of its production is imperceptible. After years of demonstrable work often occupying enormous horizontal spaces, this vertical, self-contained piece is an invisible, unruly abundance. For many years, making has been a transparent process. It defines and contextualizes the work. Perhaps Hamilton has reached a point where an elucidation of methodology does not necessarily enhance our understanding.

"The water had to be extruded, just as soul, life-force, strength, sexual ability, and other god-given powers were conceived as fluids to be absorbed by, or removed from, the human body. Indeed, aeon, means both spinal marrow and destiny, perhaps with the idea that one's fate is bound up with this fluid. Temples sweat, as stone sweats, and they weep with rain, and the moldings and ornament channel those fluids exactly as their counterparts are channeled in sacrifices, where the altars are equipped with gratings and tubes for the flow and collection of blood, wine, honey, and other offered substances." (Hersey, p. 40)

Hamilton's tearing wall in *(bounden)* is a new direction that shares strong affiliations with the thousands of teeth in a blanket of iron oxide. *Untitled (between taxonomy and communion)*, 1990, actually dripped a red fluid from its base during the original installation. Now inert, it was not always a bloodless convention. For all of the significant changes in the artist's work, she expresses both "time's arrow and time's cycle". The work has undergone constant, courageous transformation, but it remains essentially discursive and recursive. It accommodates an eclectic and selected taxonomy of references and influences while seeking significant connections to earlier work. While Hamilton once may have been dedicated to galvanizing meaning through making, the enduring message of this bold, reiterative work is a revelry in and reverence for the quixotic manifestations of knowledge.

In *(malediction)* (1991), visitors stepped through an anteroom strewn with wine-soaked rags into a larger, darkened, and hushed area. There was a faint recording of a woman reading passages from Walt Whitman's *Song of Myself* and *The Body Electric*. At the far end of the room, a woman sat at the side of a long wooden table. Her back to the entrance, she faced a towering pile of cloth. As viewers moved to the other side of the table they could observe her methodically pick up small pieces of bread dough which she placed in her mouth. Each piece made an independent impression of the mouth, teeth, and tongue—the sole site of sensuality and language. Each impression was removed and placed in a wicker basket originally used to deliver bodies to the morgue. Six years later, these many impressions have hardened and cracked, yet they continue to travel the world's museums.

In contrast to such vivid evidence of tactility and viscerality, Hamilton's latest impressions are temporal and visual.

Ultimately, the fingertip negotiating the surface of honey in *seam* leaves no physical evidence. Neither additive nor reductive, it is about the prompting and presentation of transitory ideas as the "tendencies of knowledge" (Shattuck, p. 332).

"We may approach, enter into, sympathize with, and unite with the thing known in order to attain subjective knowledge. Or we may stand outside, observe, anatomize, analyze, and ponder the thing known in order to attain objective knowledge. Subjective or empathetic knowledge causes us to lose a judicious perspective on the object; objective knowledge, in seeking to maintain that perspective, loses the bond of sympathy." (Shattuck, p. 332)

Hamilton's art dramatizes, but never sentimentalizes, the changing conditions of knowledge. Neither timeless nor simply timely, the work temporalizes experience. Beginning with the present, it travels to the past and future. Not souvenir nor symbol nor charm, the work is evidence of prolonged inquiry—stimulating our own immersion this plentiful, eccentric aesthetic production. Through attraction and trepidation, it emboldens us to fully embrace the sensual structures of thought, as well as the cerebral dimensions of sensation. In Hamilton's exquisitely errant art, this covenant may be our closest encounter of the timeless.

*Cited Sources*

John Bender and David E. Wellbery. *Chronotypes: The Construction of Time*. Stanford University Press. Stanford. 1991.

Stephen Jay Gould. *Time's Arrow Time's Cycle: Myth and Metaphor in the Discovery of Geological Time*. Harvard University Press. Cambridge. 1987.

George Hersey. *The Lost Meaning of Classical Architecture*. The M. I. T. Press. Cambridge. 1988.

Roger Shattuck. *Forbidden Knowledge: From Prometheus to Pornography*. St. Martin's Press. New York. 1996.

Susan Willis. *A Primer for Daily Life*. Routledge. New York. 1991.

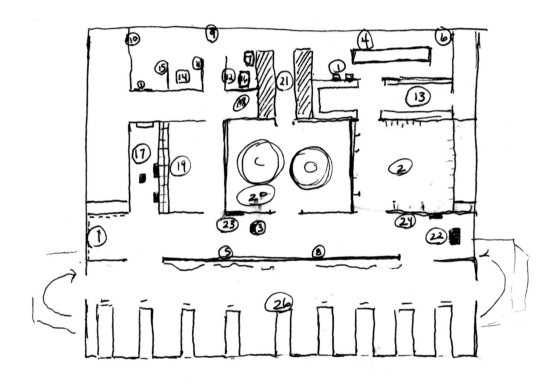

# Liste des œuvres / List of Works

**1.**
**untitled (body and object series)**,
1984-1993
16 photographies noir et blanc/black
and white photographs
58 x 52,5 cm chaque/each
(fenêtre/window 11 x 11 cm)
Courtesy Sean Kelly Gallery, New York

**2.**
**(the capacity of absorption)**, 1988-1996
108 verres, eau, microphone/glasses,
water, microphone
Courtesy l'artiste/the artist et/and Sean
Kelly, New York

**3.**
**(privation and excesses)**, 1989
Chaise de métal, drap de coton blanc,
chapeau de feutre, miel/metal chair,
white cotton sheet, felt hat, honey
Collection Mr et/and Mrs Marc
Brutten, San Diego

**4.**
**(accountings)**, 1990
Vitrines, moulage de têtes en
cire/windows, wax head moulds
Ginny Williams Family Foundation,
Denver
The collection of Ginny Williams

**5.**
**(malediction)**, 1991
Compact disc audio
Courtesy l'artiste/the artist et/and Sean
Kelly, New York

**6.**
**(tropos)**, 1991
Compact disc audio
Courtesy l'artiste/the artist et/and Sean
Kelly, New York

**7.**
**untitled**, 1992
Petits cailloux colorés collés sur texte,
vitrine/small colored pebbles glued
on text, window
9,5 x 23,5 x 98 cm
Courtesy Sean Kelly Gallery, New York

**8.**
**(accountings)**, 1992-1997
Mur de 28 mètres de longeur portant
les traces de fumée/28 meter long wall
with traces of smoke
Courtesy l'artiste/the artist et/and Sean
Kelly, New York

**9.**
**(linings)**, 1993
Moniteur vidéo encastré dans un mur
montrant une action en boucle/
continuous play video monitor built into
a wall
Courtesy Sean Kelly Gallery, New York

**10.**
**(the capacity of absorption)**, 1993
Moniteur vidéo encastré dans un mur
montrant une action en
boucle/continuous play video monitor
built into a wall
Courtesy Sean Kelly Gallery, New York

**11.**
**(dissections... they said it was an
experiment)**, 1993
Moniteur vidéo encastré dans un mur
montrant une action en
boucle/continuous play video monitor
built into a wall
Courtesy Sean Kelly Gallery, New York
1/3

**12.**
**(aleph)**, 1993
Moniteur vidéo encastré dans un mur
montrant une action en
boucle/continuous play video monitor
built into a wall

Courtesy Sean Kelly Gallery, New York

**13.**

**(tropos)**, 1993

48 livres brûlés, résultat de l'action menée lors de la présentation de l'œuvre *(tropos)* à la/48 burnt books, outcome of the happening created for the presentation of the work *(tropos)* at the Dia Foundation de/of New York, 1993-1994

Courtesy l'artiste/the artist et/and Sean Kelly, New York

**14.**

**untitled**, 1993-1994

Collier en tissu brodé de crin, boutons de nacre, vitrine/fabric necklace embroidered with horsehair, mother-of-pearl buttons, window

17,5 x 56 x 56 cm

Courtesy Sean Kelly Gallery, New York

**15.**

**(mneme)**, 1994

Disque vinyl, emboîtage édition/Vinyl record, boxed edition 10/78

3 x 39 x 38,5 cm fermé/closed, 3 x 39 x 79 cm ouvert/open

Courtesy Sean Kelly Gallery, New York

**16.**

**untitled**, 1994

Livre découpé et reconstitué en pelote, vitrine/book cut up and remodeled into a ball, window

16 x 31,5 x 72,5 cm

Courtesy Sean Kelly Gallery, New York

**17.**

**(lineament)**, 1994-1996

Livres, boules, boîtes de bois, film 16 mm/books, balls, wooden boxes, 16 mm film

Courtesy l'artiste/the artist et/and Sean Kelly, New York

**18.**

**(lumen)**, 1994-1996

Projection vidéo/video projection

Courtesy l'artiste/the artist et/and Sean Kelly, New York

**19.**

**(salic)**, 1995

360 blocs de sel/salt blocks, 8 projections vidéo/video projections

Courtesy l'artiste/the artist et/and Sean Kelly, New York

**20.**

**(bearings)**, 1996

Deux voilages circulaires motorisés/two motorized round sails

Courtesy l'artiste/the artist et/and Sean Kelly, New York

**21.**

**(handed)**, 1996

26 projections vidéo de part et d'autre d'un corridor/26 video projections on opposite sides of a corridor

Courtesy l'artiste/the artist et/and Sean Kelly, New York

**22.**

**(reserve)**, 1996

Table, tissu, moniteur vidéo/table, fabric, video monitor

Courtesy l'artiste/the artist et/and Sean Kelly, New York

**23.**

**(slaughter)**, 1997

Gant de tulle brodé d'un texte, vitrine/tulle glove embroidered with a text, window.

Texte extrait de/text from *Slaughter*, de/by Susan Stewart

10 x 35 x 47 cm

Collection Musée d'art contemporain, Lyon

**24.**

**(scripted)**, 1997

135

Dé à coudre en or gravé, dé à coudre
et crin, vitrine/engraved gold thimble,
horsehair thimble, window
8,5 x 85,5 x 19,5 cm
Courtesy l'artiste et Sean Kelly,
New York
**25.**
**(mattering)**, 1997
Vélum de soie naturelle, paons, acteur,
son/natural silk vellum, peacocks,
actor, music
Création pour le/created by Musée
d'art contemporain, Lyon
**26.**
**(bounden)**, 1997
Mur de 22 mètres de long et de 5
mètres de haut percé de centaines de
minuscules trous par lesquels perlent
de fines gouttelettes et neuf grands
voilages brodés adaptés aux 9 baies
vitrées du musée, châssis de broderie,
prie-Dieu/22 meter long and 5 meter
high wall, drilled with hundreds of tiny
holes out of which fine drops of water
appear and nine large embroidered
glass curtains adapted to the 9 glass
bays of the museum, embroidered
frame, prie-Dieu.
Textes extraits de/texts from *The
concise Gray's anatomy*, par/by C.H.
Leonard, *Lamentations*, de/by Susan
Stewart, *A dream of slaughter*, de/by
Rebecca Cox Jackson, *Self portrait as
Hurry and Delay (Penelope at her
loom)*, de/by Jorie Graham, *Company
of Wolves*, de/by Angela Carter
Collection Musée d'art contemporain,
Lyon

## Postface

Lorsqu'en 1993, nous rencontrions, avec Thierry Raspail, Sean Kelly afin de prendre les premiers contacts pour organiser la première exposition significative en France de l'œuvre de Ann Hamilton, je ne me doutais pas que ce projet serait si long à mettre en forme et qu'il ne verrait finalement le jour que quatre ans plus tard.

L'attente fut longue, la patience des uns et des autres fut mise à rude épreuve. Ce projet a continué de mûrir pour sans doute se bonifier et il ne faut que s'en féliciter.

Depuis plus de vingt ans que je réalise des expositions, il m'a été donné d'organiser de grandes manifestations auxquelles je me suis voué corps et âme pour mon plus grand bonheur ; mais « Present-past, 1984-1997 » peut être parce que c'est la dernière en date, peut être parce qu'elle fut si longue à voir le jour, restera pour moi un moment privilégié, une épiphanie. Cette épiphanie, je la dois évidemment autant au projet et à sa dimension qu'à l'immense plaisir que nous avons eu à faire découvrir au public une œuvre méconnue en Europe dont la subtilité n'a d'égale que sa profondeur et paradoxalement son immédiateté, qu'à – et c'est plus personnel – la grande connivence qui s'est nouée au fil du temps avec Ann, Zach (son assistant) et Sean (son galeriste).

Œuvrer avec eux a été un grand plaisir partagé par l'ensemble de l'équipe du Musée d'Art Contemporain de Lyon. Et je voudrais ici les en remercier.

Je voudrais par ailleurs exprimer toute ma gratitude à tous ceux et celles qui ont bien voulu m'assister dans cette entreprise que ce soit par leurs conseils, leur participation active ou toute autre manière. Bernard Aujogue, Blaise

Adilon, Jacques Brochier, Alexis Boukalis, Michaël Blodget, Christophe Fiorletta, Kathleen Jones, Kristine Miller Helm, Zach Hadlock, Sean & Mary Kelly, François Marre, Jérome Martin, Denise Nakano, Sarah J. Rogers, Maureen Sagan, Jean-Yves Touet, Christine Urbanek, Maurice Viel et Lu Van Orshoven.

Mes remerciements s'adressent tout particulièrement aux responsables des collections qui ont accepté de nous accorder les prêts grâce auxquels l'exposition a pu être réalisée : Ginny Williams Family Foundation à Denver, Sean Kelly Gallery à New York, Mary Thomas Kelly et Sean Kelly à New York, M. et Mme Marc Brutten à San Diego et évidemment à Ann Hamilton.

Je souhaite aussi associer à ces remerciements le Krannert Art Museum & Kinkead Pavilion de Champaign dans l'Illinois, le Wexner Center for the Arts de Colombus dans l'Ohio et la Biennale de Venise pour leur collaboration.

*Thierry Prat*
Commissaire de l'exposition

## Postface

When, in 1993, Thierry Raspail and I met Sean Kelly in order to work out how the first important exhibition of Ann Hamilton's work could be presented to the French public, I had no idea that it would take so long and that the project would only come to fruition four years later.

A long wait, during which everyone's patience was put to the test; nevertheless, the project matured and probably improved—and can any one possibly resent this?

I have been producing exhibitions for the last twenty years and have had occasion to work on large-scale events to which I devoted myself with immense pleasure; however, "Present-Past, 1984–1997", maybe because it is the most recent exhibition, maybe because it has taken so long to put together, will always remain for me a favorite moment, an epiphany.

I was graced with such an epiphany not only because of the project itself and its size but also because it is extremely gratifying to bring to the attention of the public a work generally ignored in Europe, very subtle and profound, though, paradoxically, immediately accessible, not to forget—on a much more personal level—the complicity which has developed between Ann, Zach (her assistant) and Sean (who shows her work in his gallery).

Working with them was a great pleasure, shared by everyone at the Musée d'Art Contemporain of Lyon. For this I would like to thank them.

I would like to express my thanks to those who have accepted to help me in my task, with advice, with active participation, or otherwise. Bernard Aujogue, Blaise Adilon, Jacques

Brochier, Alexis Boukalis, Michaël Blodget, Christophe Fiorletta, Kathleen Jones, Kristine Miller Helm, Zach Hadlock, Sean & Mary Kelly, François Marre, Jérôme Martin, Denise Nakano, Sarah J. Rogers, Maureen Sagan, Jean-Yves Touet, Christine Urbanek, Maurice Viel et and Lu Van Orshoven.

I particularly wish to show my appreciation to the curators of the collections who have accepted to lend us the works which have made this exhibition possible: the Ginny Williams Family Foundation in Denver, Sean Kelly Gallery in New York, Mary Thomas Kelly et Sean Kelly in New York, Mr and Mrs Marc Brutten in San Diego, without forgetting, of course, Ann Hamilton.

My gratitude also extends to the Krannert Art Museum & Kinkead Pavilion de Champaign in Illinois, the Wexner Center for the Arts in Columbus, Ohio, and the Venice Biennial for their collaboration.

The "Present-Past, 1984–1997" exhibition was put up by the employees of the Musée d'Art Contemporain working as a team; I would like to congratulate them for their patience and for the hard work they have accomplished. The other people who came to work temporarily and helped the permanent team deserve my warmest thanks for their unstinting dedication.

Finally, this exhibition could never have taken place without the artist; and she ought here to be especially praised for her unaffectedness, her patience, her personal involvement in the project and, more than anything, for the quality of her work and of the pieces she created for this exhibition.

*Thierry Prat*
Curator of the exhibition

## Bio-bibliographie, expositions
## Bio-Bibliography, Exhibitions

26

Ann Hamilton est née en/was born
in 1956 à/in Lima, Ohio. Vit et travaille
à/She lives and works in Columbus,
Ohio
1979 University of Kansas, BFA,
Création textile/textile creation
1985 Yale School of Art, MFA, sculpture

**Expositions personnelles/One-Man
Exhibitions**

**1985**
*reciprocal fascinations*, Santa Barbara
Contemporary Arts Forum, Santa
Barbara.
**1988**
*the capacity of absorption,*
Temporary Contemporary, Museum
of Contemporary Art, Los Angeles.
**1989**
*privation and excesses*, Capp Street
Project, San Francisco.
**1990**
*between taxonomy and communion*,
San Diego Museum of Contemporary
Art, La Jolla.
*Palimpsest* (en collaboration avec/in
collaboration with Kathryn Clark),
Artemisia Gallery, Chicago.
*Palimpsest* (en collaboration avec/in
collaboration with Kathryn Clark),
Arton A. Galleri, Stockholm.
**1991**
*malediction,* Louver Gallery, New York.
*parallel lines,* 21ème Biennale
Internationale de São Paulo.
*view* (en collaboration avec/in
collaboration with Kathryn Clark)
« WORKS », Hirshhorn Museum
and Sculpture Garden, Smithsonian
Institution, Washington D.C.

**1992**
*aleph*, MIT List Visual Art Center,
Cambridge, Massachusetts.
*accountings*, Henry Art Gallery,
University of Washington, Seattle.
Ann Hamilton/David Ireland, Walker
Art Center, Minneapolis.
**1993**
*tropos*, Dia Center for the Arts,
New York.
*a round*, The Power Plant, Toronto.
**1994**
Projects 48*: seam*, Museum of Modern
Art, New York.
Serpentine Gallery, London
Dia Center for the Arts, New York.
*lineament*, Ruth Bloom Gallery,
Santa Monica, California.
*(mneme)*, Tate Gallery Liverpool,
Liverpool.
**1995**
*lumen*, Institute of Contemporary Art,
Philadelphia.
**1996**
*the body and the object, Ann Hamilton
1984-1996*, Wexner Center for the Arts,
Columbus.
*filament*, Sean Kelly Gallery, New York.
*reserve*, Van Abbe Museum, Eindhoven.
**1997**
*Ann Hamilton present - past 1984-1997*,
Musée d'Art Contemporain, Lyon.
*kaph,* Contemporary Arts Museum,
Houston.

**Expositions collectives/Collective
Exhibitions**

**1981**
Walter Phillips Gallery, Banff, Alberta.
*Work*, The Exit Gallery, Banff, Alberta.

**1983**

*3 Artists*, Twining Gallery, New York City.

**1984**

*suitably positioned* (Performance), « SNAP Series », Franklin Furnace, New York.

*Stuff and Spirit : The Arts in Craft Media*, Twining Gallery, New York

**1985**

*Left-Footed Measures*, «M.F.A. Thesis Exhibition», Yale Art and Architecture Gallery, New Haven, Connecticut.

*the lids of unknown positions*, «Rites of Spring», Twining Gallery, New York.

*Faculty Exhibition*, Arts Museum University of California, Santa Barbara.

*State of the Art : Software Invades the Arts Twining Gallery*, New York City.

**1986**

*circumventing the tale*, «Set in motion», Gallery One, San Jose State University.

*Caught in the middle* (performance en collaboration avec/in collaboration with Susan Hadley, Bradley Sowash, Bob de Slob), P.S. 122, New York.

**1987**

*the earth never gets flat*, « Elements : Five Installations», Whitney Museum of American Art at Philip Morris, New York.

*Faculty Exhibition* (window installation), Santa Barbara Contemporary Arts Forum, Santa Barbara.

*the map is not the territory* (window installation), « The Level of Volume », Carl Solway Gallery, Cincinnati.

*the middle place*, « Tangents : Art in Fiber », Maryland Institute, College of Art, Baltimore; Oakland Museum, Cleveland Institute of Art.

**1988**

*still life*, « Home Show : 10 Artists' Installations in 10 Santa Barbara Homes », Santa Barbara Contemporary Arts Forum, Santa Barbara.

*dissections ... they said it was an experiment*, «Social Spaces», Artists Spaces, New York.

*dissections ... they said it was an experiment*, «5 artists», Santa Barbara Museum of Art, Santa Barbara.

**1989**

*palimpsest* (en collaboration avec/in collaboration with Kathryn Clark) « Strange Attractors, Signs of Chaos », The New Museum of Contemporary Art, New York.

**1990**

*dominion*, «New Works for New Spaces : Into the Nineties», Wexner Center

for the Visual Arts, The Ohio State University, Columbus.

*linings*, «Awards in the Visual Arts 9», organisé par/organized by the Southeastern Center for Contemporary Art, Winston-Salem, North Carolina ; New Orleans Museum of Art ; Arthur M. Sackler Museum, Harvard University, Cambridge, Massachusetts ; The BMW Gallery, New York.

*Images in Transition : Photographic Representation in the Eighties*, National *SPLASH!*, Twining Gallery, New York.

Headlands Center for the Arts, Mess Hall commission, San Francisco.

**1991**

*offerings, Matress factory*, « Carnegie International », The Carnegie Museum of Art, Pittsburgh, Pennsylvania.

*indigo blue*, « Spoleto Festival », Charleston, South Carolina.

*between taxonomy and communion*, « The Savage Garden », Sala de exposiciones de la Fundacion Caja de Pensiones, Madrid.

**1992**

*passion*, « Doubletake : Collective Memory & Current Art », Hayward Gallery, South Bank Centre, London.

San Francisco New Main Library, commission project by the San Francisco Art Commission.

*Dirt & Domesticity : Constructions of the Feminine*, Whitney Museum of American Art at Equitable Center, New York.

*Habeas Corpus*, Stux Gallery, New York.

*Future Perfect*, Heiligenkreuzerhof, Wien

« ready-made identities », The Museum of Modern Art, New York.

**1993**

*attendance*, « Sonsbeek 93 », Arnhem, Hollande/Holland.

*Future Perfect*, Heiligenkreuzerhof, Wien

« ready made identities », The Museum of Modern Art, New York.

*aleph*, « Doubletake : Kollektives Geächtnis & Heutige Kunst », Kunsthalle Wien, Wien.

**1994**

« Outside the Frame : Performance and the object », Cleveland Center for Contemporary Art, Cleveland, Snug Harbor Cultural Center.

**1995**

«Being human», Museum of Fine Arts, Boston.

*salic*, « Longing and Belonging : From the Faraway Nearby », Site Santa Fe, New Mexico.
*volumen*, « About Place : Recent Art of the Americas », The Art Institute of Chicago.
« Micromegas », American Center, Paris.

**1996**
*bearings*, « Jurassic Technologies Revenant », 10ème Biennale de Sydney/10th Sydney Biennial.
*volumen*, « Along the Frontier », Musée d'Art Russe, Sankt Petersburg, GalerieRudolfinum, Praha.
« Thinking Print Books to Billboards », 1980-1995, The Museum of Modern Arts, New York.
« Diary of a human hand », Center for Curatorial Studies, Bard College, Annandale-on-Hudson, New York.

**1997**
*Artist Projects,* P.S. 1 Contemporary Art Center, Long Island City, New York.
*filament*, « Hanging by a thread », The Hudson River Museum, Yonkers, New York.
« Presente Passato Futuro », Biennale de Venise/Venice Biennial.
*20/20 : CAF Looks Forward and Back*, Santa Barbara Contemporary Arts Forum.

**Bibliographie selective/Selected Bibliography**

**1985**
Joan Crowder, « Living Art Poses Question : Who is Watching Whom ? », *Santa Barbara News Press*, 9 novembre/November.

**1986**
Jennifer Dunning, « Dance : Susan Hadley in 'Caught in the Middle' », *The New York Times*, 24 mars/March.
Burt Supree, « Misalliances », *The Village Voice*, 15 avril/April.
Elizabeth Zimmer, « Susan Hadley/Bradley Sowash, P.S. 122 », *Dance Magazine*, septembre/September.

**1987**
Mary Jane Jacob, *Tangents : Art in Fiber*, Maryland Institute, College of Art, Baltimore.
Kathleen Monaghan, *Elements : Five installations*, Whitney Museum of American Art at Philip Morris and Equitable Center, New York.
Thomas Gladysz, « Unsual Material Featured in Museum's Exhibits »,

*Berkeley Tri-City Post*, 26 août/August.
Linda Krinn, « Tangents : Art in Fiber », *Fiberarts*, vol. 14, n° 3.
Cheryl White, « Fibers in the Modern Sensibility », *Artweek*, 19 septembre/September.

**1988**
Dore Ashton, *Home Show : 10 Artists' Installations in 10 Santa Barbara Homes*, Santa Barbara Contemporary Arts Forum, Santa Barbara.
Kenneth Baker, *5 Artists*, Santa Barbara Museum of Art, Santa Barbara.
Kenneth Baker, « Art Comes to Dinner in Santa Barbara », *San Francisco Chronicle*, 21 septembre/September.
Michael Brenson, « A Transient Art Forum With Staying Power », *New York Times*, 10 janvier/January.
Joan Crowder, « Rub-a-Dud-Dub Art Critic in the Tub », *Santa Barbara News Press*, 10 juin/June.
Eleanor Heartney, « Elements : Five Installations », *Artnews*, avril/April.
Eleanor Heartney, « Strong Debuts », *Contemporeana*, juillet-août/July-August.
Joan Hugo, « Domestic Allegories », *Artweek*, 1er octobre/1st October.
Patricia C. Phillips, « Social Spaces », *Artforum*, mai/May.
Valerie Smith, *Social Spaces*, Artists Space, New York.
Roberta Smith, « Social Spaces », *The New York Times*, 12 février/February.
Josef Woodard, « Nature Revealed and Interpreted », *Artweek*, 28 mai/May.

**1989**
Catherine Gudis, Constance Wolf, *Ann Hamilton : the capacity of absorption*, Temporary Contemporary, The Museum of Contemporary Art, Los Angeles.
Kenneth Baker, « Pennies from Heaven in Sea of Honey », *San Francisco Chronicle*, 25 mars/March.
Cathy Curtis, « Thoughts on Ann Hamilton : the capacity of absorption », *Visions*, été/summer.
Peter Frank, « Better Vision Through Spectacles », *L.A. Weekly*, 13-19 janvier/January.
Christopher French, « The Resonance of the Odd Object », *Shift*.
Susan Geer, « The cerebral, The Sensory, The Spiritual », *Artweek*, 28 janvier/January.
Ann Hamilton, « A text for privation and excesses », *Artspace*, novembre-décembre/November-December.
Joan Hugo, « Ann Hamilton : Cocoons

of Metaphors », *Artspace*, novembre-décembre/November-December.
Michael Kimmelman, « Searching for Some Order in a Show Based on Chaos », *New York Times*, 15 septembre/September.
Kay Larson, « Coming Round Again », *New York Magazine*, 23 octobre/October.
Gay Morris, « Ann Hamilton at Capp Street Project », *Art in America*, octobre/October.
David Pagel, « Ann Hamilton », *Arts Magazine*, mars/March.
Maria Porges, « Learning by the Skin », *Shift*.
Richard Smith, « Ann Hamilton », *New Art Examiner*, avril/April.
Rebecca Solnit, «Ann Hamilton : Privation and Excesses», *Artweek*, 8 avril/April .
Buzz Spector, « A Profusion of Substance », *Artforum*, octobre/October.
Laura Trippi, *Strange Attractors : Signs of Chaos*, New Museum of Contemporary Art, New York.
Jacki Apple, «Ann Hamilton», *High Performance*, été/summer.

**1990**
« Ann Hamilton 'between taxonomy and communication' [sic] », *Revolt in Style*, avril-mai/April-May.
Buzz Spector, «A Profusion of Substance», *Artforum*, octobre/October, pp. 120-128.
Kenneth Baker, « Ann Hamilton : San Diego Museum of Contemporary Art », *Artforum*, octobre/October.
« Ann Hamilton between taxonomy and communiion », *La Prensa*.
*New Works for New Spaces : Into the Nineties*, Wexner Center for the Visual Arts, The Ohio State University, Columbus.
Eric D. Bookhardt, « Awards in the Visual Arts : New Orleans Museum of Art, New Orleans, Louisiana », *Art Papers*, septembre-octobre/September-October.
John Brunetti, « palimpsest », *Dialogue*, septembre-octobre/September-October.
Cathy Curtis, « Art Review : A Point of View on Swiss Artist Markus Raetz », *Los Angeles Times*, 3 mai/May.
Lars O. Ericsson, « Historier i marginalen », *Dagens Nyheter*, 31 août/August.
Susan Freudenheim, « Striking Art Shows Sensual, Subtle », *San Diego Tribune*, 27 avril/April.
Suvan Geer, « Adrift in the Primordial Sea : Ann Hamilton at La Jolla Museum of Contemporary Art », *Artweek*, 10 mai/May.
Lucy R. Lippard, *Awards in the Visual Arts 9*, Southeastern Center for Contemporary Art, Winston-Salem.
Richard Maschal, « Dark visions : Winston-Salem Exhibit Showcases Disturbing Images of Our World », *The Charlotte Observer*, 16 septembre/September.
Leah Ollman, « Artist Ann Hamilton Takes on New Borders in La Jolla Installation », *Los Angeles Times*, 29 mars/March.
John Howell, « Alchemy of Edges », *Elle* (édition américaine/American edition), avril/April.
Neil Kendricks, « Ann Hamilton : Crossing Borders, Both Real and Imaged », *San Diego Arts Calendar*, mai/may.
David Pagel, « Vexed Sex », *Artissues*, n° 9, février/February.
David Pagel, « Still Life : The Tableaux of Ann Hamilton », *Arts Magazine*, mai/May.
David Pagel, « Ann Hamilton », *Lapiz : International Art Magazine*, juin/June.
Robert L. Pincus, « Hamilton's Artwork Has Teeth to It : Everyday Items Used in Huge Installations », *San Diego Union*, 6 avril/April.
Rebecca Solnit, « On Being Grounded : Ann Hamilton Talks About the ValuesInforming Her Work », *Artweek*, 5 avril/April.

**1991**
Kenneth Baker, « Art Trek : Where No Critic Can See It Whole », *San Francisco Chronicle*.
Jose Luis Brea, « The Savage Garden : The Nature of Installation », *FlashArt*, n° 158, mai-juin/May-June.
Michael Brenson, « Visual Arts Join Spoleto Festival USA », *New York Times*, 27.
Dan Cameron, *The Savage Garden, Landscape as Metaphor in Recent American Installations*. « El Jardin Salvaje », Fundacion Caja de Pensiones, Madrid.
Bradford R Collins, « Report From Charleston : History Lessons », *Art in America*, novembre/November.
Laura Cottingham, « Ann Hamilton : A Sense of Imposition », *Parkett*.
Arthur C. Danto, « Art : Spoleto Festival U.S.A. » *The Nation*, 29 juillet/July -

5 août/August.
Lynn Gumpert, «Cumulus From America», *Parkett*.
Ann Hamilton & Kathryn Clark, *view : ann hamilton/kathryn clark*, Hirshhorn Museum and Sculpture Garden, Washington.
Joan Hugo, « *Ann Hamilton's Balancing Acts* », *Ann Hamilton : 21 st Bienal International de São Paulo, 1991*, São Paulo.
Michael Kimmelman, « At Carnegie 1991, Sincerity Edges Out Irony », *New York Times*, 27 octobre/October.
Sarah Rogers-Lafferty, « New Works for New Spaces into the Nineties », *Breakthroughs : Avant-Garde Artists in Europe and America, 1950-1990*, Wexner Center for the Arts, Ohio State University, Columbus.
Margo Schermeta, « Ann Hamilton : Installations of Opulence and Order », *Fiberarts Magazine*.
Susan Stewart, *Ann Hamilton*, San Diego Museum of Contemporary Art, La Jolla.

**1992**

« Ann Hamilton Installations », *Harvard Architecture Review 8*.
Kenneth Baker, « The 1991 Carnegie International : Inwardness and a Hunger for Interchange », *Artspace*, janvier-avril/January-April.
Debra Bricker Balken, « Ann Hamilton at Louver », *Art in America*, mars/March.
Chris Bruce, Rebecca Solnit, Buzz Spector,
*Ann Hamilton*. São Paulo / Seattle : Henry Art Gallery, University of Washington, Seattle.
Dan Cameron, « Art and Politics : The Intricate Balance », *Art & Auction*
Lynne Cooke et Mark Francis, *Carnegie International 1991*, The Carnegie Museum of Art, Pittsburgh.
Lynne Cooke, Bice Curiger, Greg Hilty, *Doubletake : Collective Memory & Current Art*, The Hayward Gallery, London.
Gretchen Faust, « Ann Hamilton, Louver »,
*Flash Art*, mars-avril/March-April.
Bruce Fergusson, « In the Realm of the Senses », *Mirabella*, avril/April.
Faye Hirsch, « Ann Hamilton », *Arts*, mars/March.
Mary Jane Jacob, *Places with a Past : New Site-Specific Art in Charleston*, Caroline du Sud, Festival de Spoleto,

U.S.A.
Amy Jinkner-Lloyd, « Musing on Museology », *Art in America*, juin/June.
Elaine A King, « Carnegie International 1991, Mattress Factory, Pittsburgh », *Sculpture*, mai-juin/May-June.
Kay Larson, *New York Magazine*, 13 janvier/January.
Edward Leffingwell, « The Bienal Adrift », *Art in America*, mars/March.
Stuart Morgan, « Stuart Morgan Reviews Doubletake », *Frieze*, mai/May.
Lyn Smallwood, « Ann Hamilton : Natural Histories », *Artnews*, avril/April.
Amy Sparks, «Ann Hamilton», *dialogue*, mai-juin/May-June.

**1993**

Dan Cameron, « Future Perfect, or, Notes on the Limits of Indifference », *Future Perfect*, Heiligenkreuzerhof, Wien.
Faye Hirsch, « Art at the Limit ; Ann Hamilton's Recent Installations », *Sculpture*, juillet-août/July-August.
Janet Koplos, « Parachuting into Arnhem », *Art in America*, octobre/October.

**1994**

Neville Wakefield, « Presence of Mind », *Vogue* (édition américaine/American edition), mars/March.
Judith Nesbitt, Neville Wakefield, *Ann Hamilton : mneme*, Tate Gallery, Liverpool.
Lynne Cooke, Bruce Ferguson, Dave Hickey, Marina Warner, *Ann Hamilton, tropos*, Dia Center for the Arts, New York.
Joan Simon, « Report from San Francisco, Art for Tomorrow's Archive » *Art in America*, novembre/November.
« Temporal Crossroads : An Interview with Ann Hamilton », *Kunst & Museumjournaal*, vol. 6, n° 6, pp. 32-36, 51-60.
Judith Tannenbaum, *Ann Hamilton : Lumen*, Contemporary Art Institute, Philadelphia.

**1996**

Lynne Cooke, *Jurassic Technologies Revenant*, 10ème Biennale de Sydney/10th Sydney Biennial.
Tom Csasza, « Categories, Sculptures and Installations : Installation Art in the 90s », *Sculpture*, mai-juin/May-June.
Helaine Posner, « Ann Hamilton aleph », *19 Projects, Artists-in-residence at the MIT List Visual Arts Center*.
Sarah Rogers, *the body and the object Ann Hamilton 1984-1996*, Wexner Center

for the Arts (catalogue de l'exposition
et CD Rom/exhibition catalogue and CD
Rom) ; CD Rom, produit en association
avec/produced in association with
Resource Marketing, Inc., a reçu la
récompense du meilleur CD Rom, 34ᵉᵐᵉ
cérémonie annuelle de remise des prix
de la publicité américaine à/received an
award for best CD Rom, 34th Annual
Award Cermony for American
Advertising in Columbus.
Susan Stewart, « Ann Hamilton :
*tropos* », *Robert Lehman Lectures
on Contemporary Art* , Dia Center
for the Arts, New York.

**1997**
Suvan Geer, « Knowing and naming :
The search for tangible meaning »,
*Artweek*, juin/June.
Hugh M. Davies, Onorato, J. Ronald,
*Bluring the Boundaries : Installation
Art 1969-1996*, San Diego Contemporary
Art Museum.
Roxana Marcoci, Diana Murphy, Eve
Sinaiko, *New Art*, Harry N. Abrams, Inc.
Margo Mensing, « Dissolving language,
What the unreadable tells us about
words », *Fiberarts*, janvier
février/January-February.
Rebecca Solnit, « The view from Mount
Venus/On the Aesthetic of the Exquisite »,
*Art Issues*, n° 48, été/summer.

## Ann Hamilton
Present-Past, 1984–1997

25

L'exposition
« Present-Past, 1984–1997 »
a été réalisée par:

L'équipe du Musée :

*Direction*
Thierry Raspail

*Adjoint*
Thierry Prat

*Conservation*
Isabelle Bertolotti, Hervé Percebois

*Communication*
Hélène Juillet, Marie Faugier

*Documentation*
Philippe Grand

*Administration*
Eric Bonneau, Stéphane Poncet, Stella
Trouillet, Michelle Pujol, Marie-
Florence Cochard, Kouloud Fghani,
Yamina Zeribi, Yves Blanchard

*Services culturels*
Pascale Duclaux, Régis Gire, Fanny
Thaller, Héléna Bientz

*Service Vidéo*
Nathalie Janin, Jean-Marc Brivet,
Bruno Spay

*Accueil*
Catherine Vincent

*Technique*
Georges Prost, Emmanuel Bathellier,
André Clerc, Carlos Da Costa, Didier
Fabrer, Samir Ferria

*Surveillance*
Jean-François Roux, Eryck Belmont,
Philippe Lidtke, Philippe Taboulet

*Sécurité*
Abdelkaker Benramdane, André Gerez,
Frédéric Valentin

*et une équipe de vacataires :*
Olivier Bathellier*
Jean-Philippe Bonan
Bruno Collet
Louis Colleville
Pierre Ferotin
Louis-Marie Jeannot
Albert Leroi
Armand Llacer Llacer*
Facy Maroc
Stéphane Obadia
Nicolas Ponceau*
Nicolas Tourette
* Ces trois vacataires ont, par ailleurs,
été les acteurs volontaires de l'œuvre
*(mattering)* tout au long de l'exposition.

8

*Traductions*
Clare Donovan Cagigos, Paris
Bernard Hoepffner, Lyon
Anne-Marie Cervera, Lyon

*Crédits photographiques*
Blaise Adilon
Paul Hester
Peter Muscato
Robert Wedemeyer